WOW!原來
專業攝影師這樣

（暢銷紀念版）

『忘記背後，努力面前。』（腓立比書三章十三節）

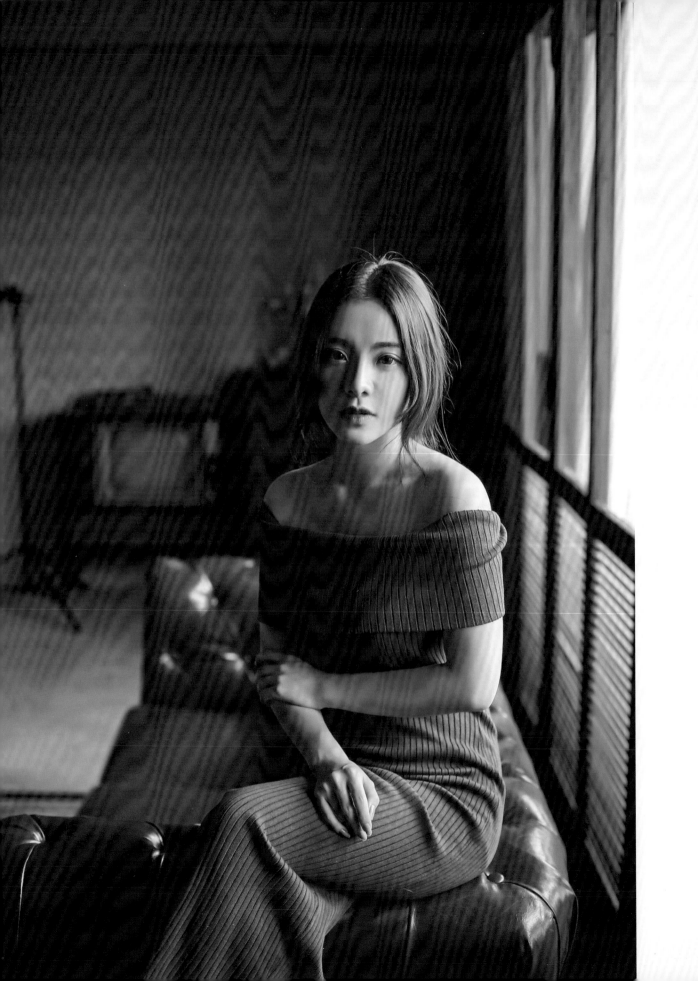

學習始終是攝影不變的道路

　　大概是五年前，我出了自己第一本的打光書，那時原本只是想為自己的攝影生涯作個記錄，沒想到今天已經出到第三本書了。回頭看這五年來的攝影器材進化，感慨萬千。

　　在五年前，外拍的器材都是以輕量化為主的燈具，棚拍燈具的花樣也沒那麼多，但近來燈具日漸平價普及，出現很多沒見過沒想過的新器材，這對於想要進入打光領域或專業攝影工作者都是一大福音。不過，相對的，之前書中所提到的控光器材，也因歲月無情，全都變成跟不上時代的老兵（如我）。

　　面對新的工具，打光的技巧也跟著有些不同。這段期間，我接了一些大陸的拍攝工作，也從事其它攝影教學，來來回回讓我大開眼界。與大陸攝影工作者之間的交流，從教學工作的獲得，都是以前單純拍照工作無法得到的。

　　例如去川西時，用單燈單燈罩完成所有的拍攝，在鼓浪嶼的大宅中體會到的新燈法，與廣州和其它同業的競爭，每一次回來台灣，學生給的考驗等，我在這些挑戰中找到新的自己，利用 facebook 粉絲團，分享每一次的打光經驗，交到很多朋友，並在互相切磋的過程中，省思自己每一次的打燈。

　　因為這些寶貴的經驗而有了這本書，是我近幾年來的攝影心得與經驗，提拱給對攝影有興趣的朋友，希望能幫上一些忙。

<div align="right">張 馬 克</div>

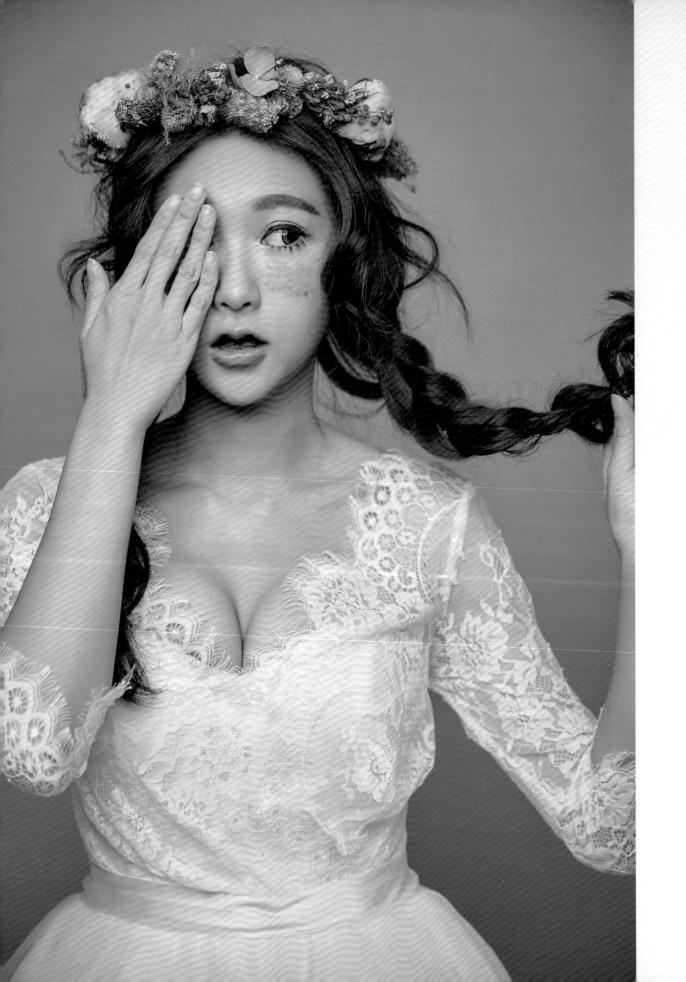

我的第一本書

攝影，是一門捕捉光與影的藝術，而現在的攝影師，除了需要擁有敏銳的攝影眼外，在光影有缺陷的環境之下，還需要瞭解如何補強，甚至是重造，以營造更符合需求的光影質感，而此領域的箇中翹楚，就屬馬克兄。

記得我在剛接觸閃燈攝影時，所買的第一本書，就是張馬克寫的書。從書中的知識與結構，還有很多很棒的實務經驗分享，可以體認到馬克兄紮實的底子。

近幾年，隨著科技的進步，造光的設備有更多元化的發展，而馬克兄也隨著時代的進步與時具進，不斷的測試新的工具，也時常分享很多新知，並運用獨特的教學方式，讓對攝影有興趣的朋友們可以快速的瞭解光的特性。這種不藏私的精神，也呈現在馬克兄的所有著作之中，相信所有購書的讀者，只要細心品讀，絕對能有所得！

Gilber Lai 大吉

用自己的方式去找光

認識馬克老師，是兩年前在書局搜尋工具書的時候，看見了一本叫《玩美閃燈》的書，仔細翻閱了幾頁，發現是一本非常清楚好懂的工具書，二話不說就拿去結帳了。

老師在使用器材方面，非常細膩也充滿實驗精神，用自己的方式去找光，對我來說，是一件非常新鮮的事，找到對的光，才會有好作品，這是我從馬克老師這裡所學到的，因此，在滿滿收穫的情況下，也不時的推薦給同樣有需求的朋友們參考。

這次知道馬克老師要再次出書，內心充滿期待，畢竟不論是商業攝影還是創作，除了頭腦很重要以外，器材的精進，往往能夠更能完美將心目中嚮往的畫面呈現得淋漓盡致。希望翻閱這本書的讀者，也能夠同樣感受到老師無私分享的用心！

Karren 高愷蓮

光影魔術師

在這十年來，於所謂的商業人像或網拍人像圈，提及創辦 Gooday studio 的張馬克老師，應該不會沒有人認識。

早期，台灣在網路經濟的帶動下，有了自已的電子商務規模，那時候的平民小賣家若能靠著精準的眼光，除了服裝的穿搭是一門學問外，若還能找到有著獨特詮釋商品能力的攝影師為其操刀，更能替其商品做完美的詮釋，進而擠身超級大賣家之列，源源不絕的訂單，有相當一部分需要歸功於攝影師的本質學能是不容置疑的。

張馬克老師便是這樣的一位攝影師。

由於我本人一退伍便在雅虎奇摩任職，工作屬性上接觸有拍賣、超級商城，乃至於購物中心的相關業務，而當時的電子商務女包、女鞋、女裝是最大宗的交易物品，每天在網路上成交的數量何止成百上千，在當時這些類別中，便常常可以看到馬克老師的作品，甚至在之後由對岸所發展出的淘寶網也往往能看到；可見馬克老師在電子商務中早已佔有一席之地，成為賣家爭相合作的對象。

馬克老師會讓我特別注意的地方是他對於環境光線與閃燈的靈活調度，這是讓我很佩服的地方，為了一窺他的本事，之前由他所著作的書絕對我囊括與收藏的名單之中。在此也誠摯推薦，不論你是對光影有興趣的初學者，或已經在執業的進階者，只要你對光影的調控或電子商務的照片如何呈現有疑問，馬克老師以其多年豐沛的商務經驗，將會告訴你怎樣什麼樣的照片品質會深受大家喜愛，而且毫不藏私。

琴佳諾

目錄
Contents

目錄

Part1 手上工具能發揮的極大值

Part 2 光線為構成畫面的重點核心

Part3 棚內打光勤練蹲馬步

Part4 沒有公式的混合光源

Part5 人像外拍補光簡單三步驟

Part6 影像棚拍實驗室

Part 1 手上工具 能發揮的極大值

　　遙想十二年前剛學攝影時，只要見人手拿外拍燈加罩子，就會自動讓出一條路，這組合在老兵年代堪稱「打遍天下無敵手」。噢！那是一個外拍燈稱王的時代，每個人的心中都有一個夢想「以後發達了，一定要買支外拍燈試試」。不過，現在外拍燈和周邊配件器材，價格已非過往的高不可攀，甚至勒緊褲頭預算抓二萬，就能整組打包帶回家。我現在最常碰到的問題不是「你覺得這支燈如何？」而是「我到底該買哪支啊？」器材的種類越來越多，讓很多人迷失其中失去自我。在打燈之前，先來釐清燈具基本配備吧！

發光的燈具

　　因為現在的燈具越來越多了，舉凡能把拍攝目標打亮的工具，我們姑且稱之「會發光的燈具」。在這些器材中，體積最小可以直接安裝於相機上的是外接式閃光燈（簡稱外閃）；攝影棚內使用的棚燈，又可分單燈和電筒燈；外出拍攝所使用的燈具為外拍燈；當然還有持續光類的燈泡、HMI 燈和現在流行的 LED 燈。每一盞燈都有它的目的和效用，下面為我最常使用的燈具。

外接式閃光燈

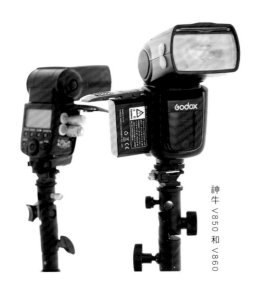

神牛 V850 和 V860

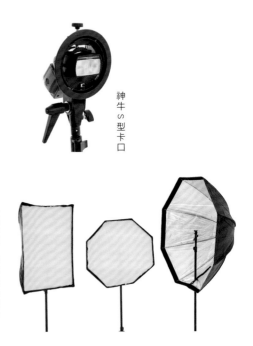

神牛 S 型卡口

早期外閃用的傘式柔光罩

　　外接式閃光燈（外閃）可直接安裝於相機的熱靴座上，外閃的出力比相機內建的閃光燈還大，而且燈頭可以轉動，打出來的光線具有方向性。不過，少數出力小的外閃，燈頭就是固定的。外閃電力補充方便，使用 3 號電池就能拍攝了，現在也有一些外閃可以使用鋰電池。

　　神牛 V850 和 V860 是目前唯一可以使用鋰電池的外接式閃光燈，優點是機動性高、電量足、回電快，而且輕便。閃燈亮度是中央的出力較大，周圍的出力較小，有時中央的出力會跟 200W 的棚燈差不多，因此若想要用來補側邊的光線，會有點難度。目前市面上的外閃，色溫都偏高且偏藍，大多在 6100K 以上（神牛 V850 例外），和棚燈併用時，要考慮到雙色溫的問題。此外，早期的閃燈大都無法安裝大型的控光配件，若使用傘式柔光罩，其光感和堅固性也不能與棚燈器材相比，但至少可以提供一個有方向性的柔光。近來已有推出不少的新型卡口，可接上大型控光配件進行打光，例如：神牛 S 型卡口，可用來接保榮卡口和 Elinchrom 卡口。

外拍燈

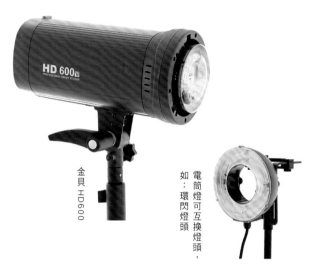

金貝 HD600

電筒燈可互換燈頭，如：環閃燈頭

外拍很常發生電源耗盡的窘境，如果需要大出力的光源時，就需要出動外拍燈了。目前的外拍燈有分單體燈，例如金貝 HD600，和外接電筒的外拍燈，像是金貝 DC600、Profoto B2，這二種外拍燈各有其優缺點。單體燈的好處是不需再多加一條線連到電筒上，但相對燈體會較重，選擇燈架時要更加小心。電筒燈的好處是燈頭較輕，可以互換燈頭，所有的控制都在電筒上，即便燈頭離拍攝現場比較遠，也可以輕鬆調整出力，但相對電筒燈有多加一條線，拍攝有時會受到限制。此外，早期的電筒燈重量都不輕，但近期的 Profoto B2 和 Elinchrom ELB 就改良了這個缺點。

棚 燈

金貝 DM3-400 棚燈組

棚燈可分為單燈和電筒兩種。單燈只要加上一條電源線就能開拍了，優點是方便、價格便宜，但凝結力和燈頭出力就比電筒差了些，若沒有快速凝結主題的需求，單燈就已足夠；電筒價格雖高，但優點是可依拍攝類型，調整凝結力和出力，題材選擇空間比較大。在選購棚燈系統前要特別注意，不同品牌的棚燈會因為卡口問題，導致有些燈具不能共用，但有些可以透過轉接環，換上不同的品牌的燈具。如果想把棚燈帶出場，可以利用外接式逆變器，簡單來說就是棚燈的行動電源，把棚燈變成外拍燈使用。

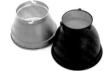

燈具的卡口各有不同

外接式逆變器

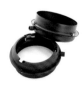

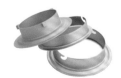

有些燈具的背後可改接轉接環不同的燈具

持續燈早期大多用在特殊創作或拍攝影片，但近年來燈具不斷改良，已經能用在專業的拍攝工作上了。一般我們最常接觸的持續燈大多是石英燈和 LED 燈。石英燈雖然便宜，但會產生極高的熱能，而且無法另外加上其它的燈具，目前已漸漸被淘汰。早期的 LED 燈因發光原理不同，多有顏色失真的情況，但近幾年 LED 燈不斷改良，目前已有接近閃光燈光感的 LED 燈，只是價格不便宜。也有燈具廠商推出可接棚燈燈具的 LED 產品，像金貝的 EF-200，發光量已有 2000W 石英燈的亮度。

金貝 EF-100 和 F-200

控光配件

當燈具沒有加上控制光線方向的配件時，就只是會發光工具罷了，想要改變發光線的方向和光質，需要使用控光配件。本書提到的控光配件有柔光罩、雷達罩、反光傘、八角罩和單燈罩，它們的光感和用途大不相同。

燈罩

燈罩是最常見的控光工具，能讓光線具有方向，打出來的光感為硬光。罩子的形狀會影響光線的反射角度及擴散範圍，可用於不同的情境，大部份的標準罩可加裝蜂巢或四葉片，讓光線的行徑更具方向性。

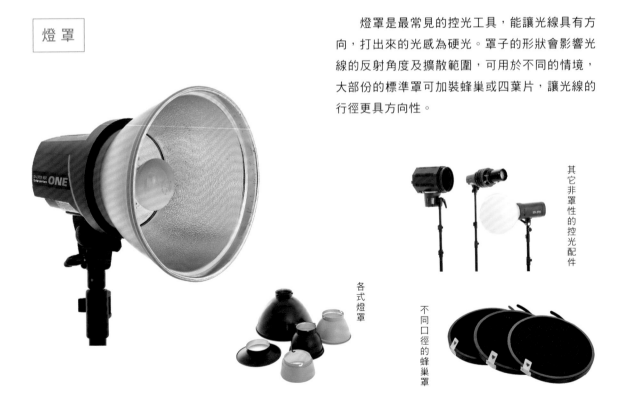

各式燈罩

其它非罩性的控光配件

不同口徑的蜂巢罩

燈罩的形狀會影響光線的擴散範圍

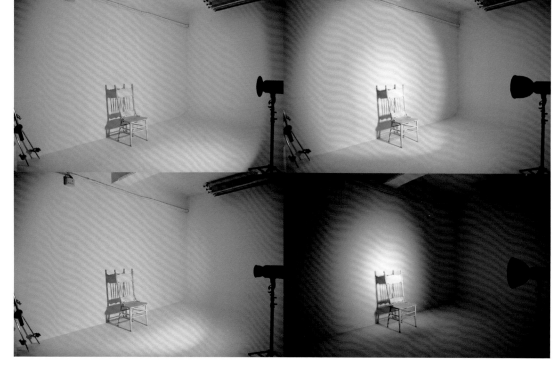

反射傘

反射傘具有大範圍擴散光線的作用,且方便收納,適合用於需要打亮畫面的拍攝情境中,缺點是較難處理需要精細控光的環境,近二年出現的拋物線傘便針對這個缺點做了改良。反射傘又分白色反射傘、銀色反射傘和柔光傘。白色反射傘可以柔化光線,銀色反射傘能強化光線,柔光傘能柔化光線的質感,特別是用於無法使用控光幕的拍攝情境。

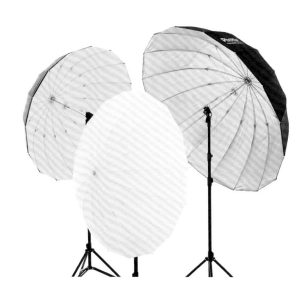

拋物線傘和反射傘的側面比較圖

利用 185 公分反射傘正面補光

雷達罩

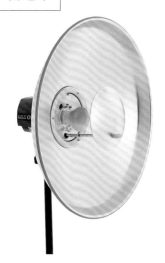

雷達罩在一般說法呈現出來的光質硬中帶軟，但其實不同廠牌的雷達罩，在光質的表現上差異很大，建議實拍測試才能找到你想呈現的感覺。大多數的雷達罩都能加裝蜂巢控制光線方向，或蓋上柔光布打出柔和的光線，展現最佳膚質，適合彩妝拍攝，因此白色雷達罩有 Beauty Dish 之稱。不過，彩妝拍攝並不一定要用雷達罩，可依每個人的慣用工具決定。雷達罩好用但攜帶不便，近幾年有些廠商推出可以折疊收納的「布雷達」，光質雖然沒辦法跟真的雷達比，但至少有新的選擇。

布雷達是方便攜帶的仿雷達罩控光工具，也是很多廠商主力發展器材

柔光罩

柔光罩是很常被使用的柔光工具，又稱無影罩，分成方型和長條型，目前已有很多的柔光罩可以加上軟蜂巢，控制光線的方向性。

八角罩

八角罩為柔光罩的變形，打出來的光線的型狀接近圓型，柔光效果更好，近幾年有廠商推出 16 骨的八角罩，甚至是深式設計，優點為讓中央和邊緣的光量相近，還能限制光線的方向。若八角罩的尺寸夠大也可用於正面補光，為多用途的控光工具。

16 骨深式八角罩

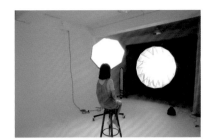

八角罩的正面補光效果

輔 助 器 材

除了燈具和罩子外，其它輔助器材也是很重要的，像是腳架、觸發器或各式夾具，都可讓拍攝更加便利和輕鬆。外接式閃光燈的轉接座應該是大家第一個會碰到的閃燈夾具，閃光燈不斷的進步，而夾具設計每年都會有不同的變化更新。

| 燈 架 |

燈架是最不起眼，但卻是最重要的幫手，因為沒有它就得請助手，建議燈架最好以堅固為購買重點，雖然輕的燈架方便攜帶，但相對的會比較不穩，倒燈的損失絕對大於燈架的價差。高度建議選擇 280 公分以上，拍攝時的發揮空間較多；低的燈架則能用在打地面跳燈時；K 字架在燈法的使用上可增加其變化度，例如：用於頂燈或需要高度的打光方式。

| 夾 具 |

利用不同的夾具和延伸感打光的方式有更多變化

這裡提到的夾具，包含各種夾子與延伸桿。利用不同的夾具組合，可以變化出不同的角度的打光方式。例如在燈的前方擺放遮光板防止鏡頭吃光，在無法擺燈架的地方打光，可以讓燈變成一直線，或是夾柔光布。多帶一些夾具，能讓拍攝更加順利。

| 觸發器 |

Phtottix Strato II
觸發和接受器

曾有人說過觸發器是很容易讓人焦躁的東西，不穩定的觸發器可能會中斷拍攝的工作，早期很多的觸發器都有這樣的問題，但近幾年技術不停進步，只要是有廠牌的觸發器穩定度都還不錯。甚至，也有發展出 TTL 觸發器，可以直接從相機控制閃光燈的出力，讓拍攝流程更加順暢，但這類型的觸發器有分廠牌型號，購買時需特別注意。

柔光布和反光板

柔光布及反光板是外拍時很常碰到的輔助器材。近幾年可以看到加上手把的反光板、控制光量,甚至有五用型反光配件(白面、銀面、黑面、金面和柔光布),提升攝影創作的可能性。反光板不僅能反射太陽光,也可以運用在棚內拍攝,雖然反射出來的光量沒有棚燈強,但多了柔順感。柔光布是發展較為緩慢的配件,近年來也有十字紋柔光布,能穩定燈具的色溫具有 柔光效果。

無反光板

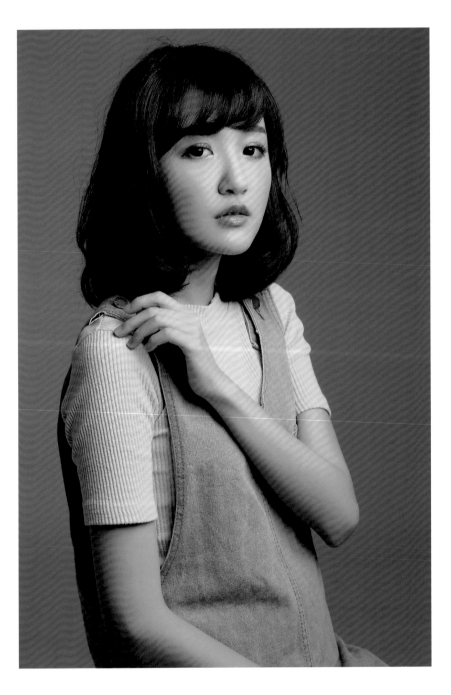

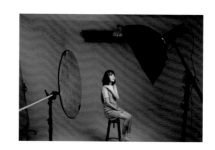

反光板也能用在棚拍中，雖然反射光線沒棚燈強，但多了柔順感

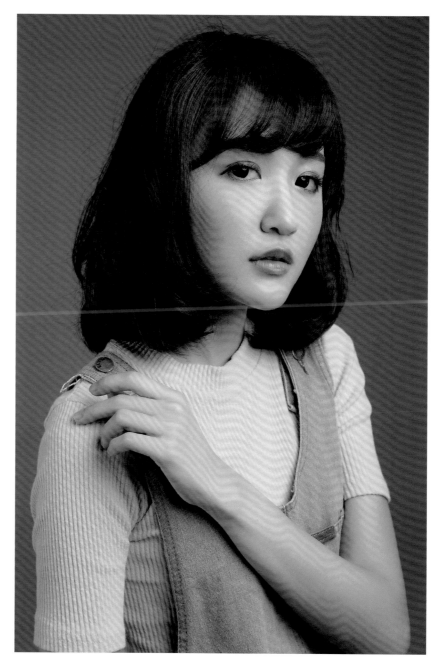

Part 2 光線 為構成畫面的重點核心

　　搞懂控光工具的運用範圍後,你還需要了解構成畫面的重點核心——光線。講到光線,通常會直接聯想到太陽光,其實很多照片打光的方法都是模擬太陽光的運行軌跡,光線可以說是照片的靈魂所在,懂得捕捉光線活用它的特性,才能跳脫常理之外,打出屬於你自己的那道光。

基礎光法

　　有光線的地方，就會有陰影。亮部與暗部對比階調，帶出人物的立體感與生命力，關於光線特性，我們得以從日常生活中觀察歸納。光的行徑方向會影響光影呈現，而光影的層次可以營造畫面的情緒，拍出你想傳達的主題。解析光線的構成，能從人的鼻影來分辨，了解模特兒處於何種光線情境。

蝴蝶光

　　蝴蝶光的行徑方向為由上往下直打模特兒正面臉部的光線，特點是在模特兒鼻子的下方會出現類似像「蝴蝶」的影子。蝴蝶光能將臉部充分打亮，會在臉頰兩旁產生一些陰影，人臉看起來較為顯瘦，但鼻影是否真有蝴蝶的形狀，仍需視鼻形而定。

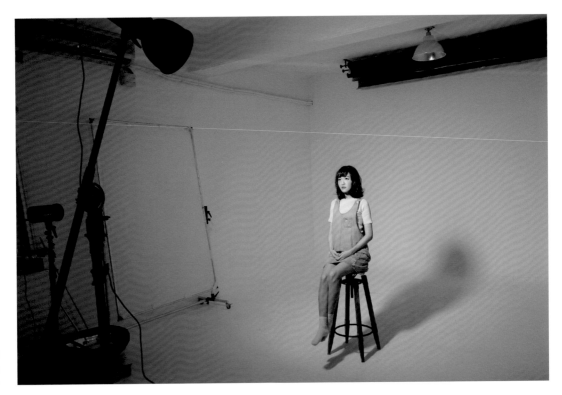

佈光圖

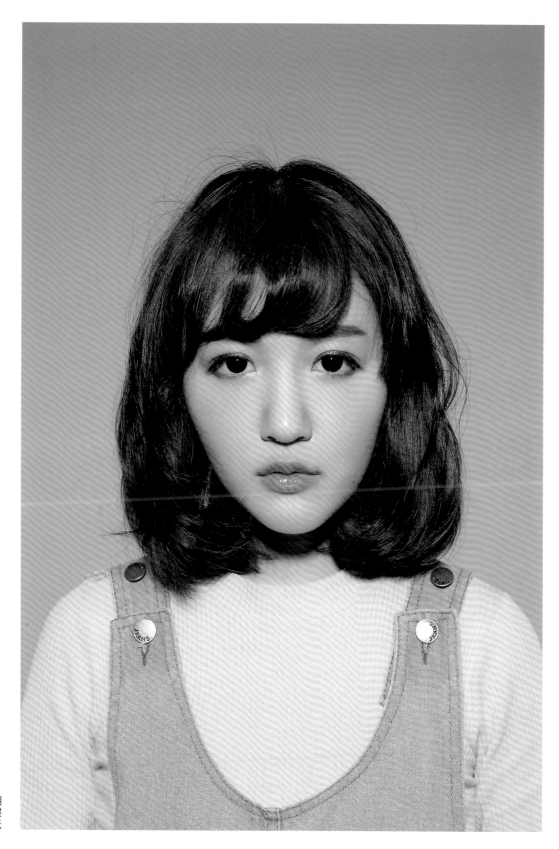

蝴蝶光

貝殼光

　　如果模特兒的臉是屬於比較消瘦的類型，再打上蝴蝶光會讓臉部顯得過瘦，建議將光法轉為貝殼光，於下方再加一支燈，變成夾光的方式。從模特兒的眼神中可以看出上下有兩個光源，既能打亮全臉，又不會讓臉頰過瘦。這樣的光感適合彩妝或人像拍攝。

貝殼光

環形光

環形光的特點為打出來的光線，鼻影會斜斜靠在鼻翼旁邊，打光的位置會比蝴蝶光再斜一點，這樣的光線可以打亮全臉，也能提供更好的立體感，這個光法大眾的接受度還蠻高的。使用環形光的時候，如果發現暗部的表現不夠清楚，多加一塊反光板，就能得到不錯的人像作品。建議新手可以先從這環形光開始練習，因為失敗率比較低，打出來的光線又帶有立體感。

環形光

林布蘭光

　　林布蘭光線的特點為鼻影會拉長，並與臉頰的陰影交融在一起，形成倒三角型的高光區。我自己覺得林布蘭光有人臉先天條件限制，例如：東、西方人臉使用林布蘭光就有很明顯的差異。主要是因為西方人的臉孔比東方人立體，鼻型和眉骨都較為突出，比較好表現林布蘭光，東方人就不太適合這個光法。此外，林布蘭光的表現極具個性，與目前大眾偏好的光法有點落差，若想呈現冷酷調性，可以嚐試看看。

林布蘭光

側光

　　側光能營造人物的個性與神祕感，可用反光板或補燈加強暗部的反差，做出光影的漸層感。而同樣的光法，拍攝位置也會影響畫面的氛圍，不一定要站在模特兒的正前方，可以試著移動從暗部角度拍攝，照片所呈現的光感氛圍會隨拍攝位置改變。

側光

（側光）變換拍攝位置

寬光和窄光

　　寬光和窄光是兩種相對的打光方向，寬光為順向光線，光會由離攝影師比較近的地方慢慢轉暗，特點是會打亮全臉，臉頰看起來較為飽滿；窄光則是由高光慢慢走至暗部，由離攝影師比較近的地方慢慢增亮到另一邊，臉部的明暗對比會較有層次感。依照模特兒的臉型選擇合適的光法，臉大可以選用窄光，臉小可以使用寬光。光法的運用沒有絕對，只有合不合適。建議可以兩種都試試看，找出最好的呈現方式。

寬光

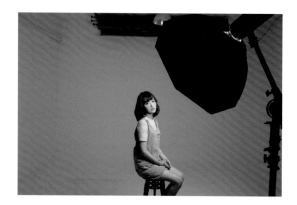

窄
光

光線的主副之分

依拍攝情境的需求，有時並不會只用一支燈，而是由多支燈組成，將會用到的光線做簡單的分類，分別是主燈、補燈、效果燈和背景燈。在打光時，通常會希望這些光線是各司其職不會互相干擾，但也有例外，像是主燈及補燈。下面將為大家介紹這些光線的差別及其扮演的角色。

主燈

主燈不一定是最亮的燈，但它可以決定照片的氛圍與視覺走向。前面介紹的基礎光法，就是主燈的表現。打光的順序，通常是從主燈開始，決定基調後，再去設置其它的光線。

補燈

拍攝時，為求畫面亮暗的層次與平衡，會進行適時的補光。補光並非只能使用反光板，也可以利用燈去表現。在只有主燈的情況下，若你打出來的光線較偏向硬光，會發現畫面的亮暗反差過大。補燈的意義在於把主燈無法顧及的地方稍做加強，讓畫面中的暗部展現該有的細節。

補燈光質的硬度，通常不會大於主燈，但某些拍攝情境是例外，像是為求妝感表現的彩妝拍攝，有時會採主燈為柔光，補燈為硬光的方式，這樣彩妝顯色程度就會較為飽和濃豔，這個佈光方式也比較不容易出現兩個影子。補燈的位置大多會在攝影師和主燈的夾角間移動（當然也有例外），這個位置之間打出來的補光，具有立體感又不會讓反差過大。

補燈的重要程度不亞於主燈，補的程度至少要做到讓畫面在不同的光比下，能有明顯的調性氛圍差異。主燈與補燈的搭配、位置、方向與強弱，只要其中一個變項有改變，畫面的氣氛就會截然不同，端看你的拍攝需求為何。

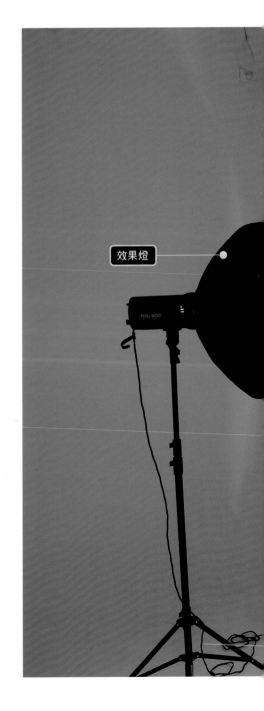

效果燈

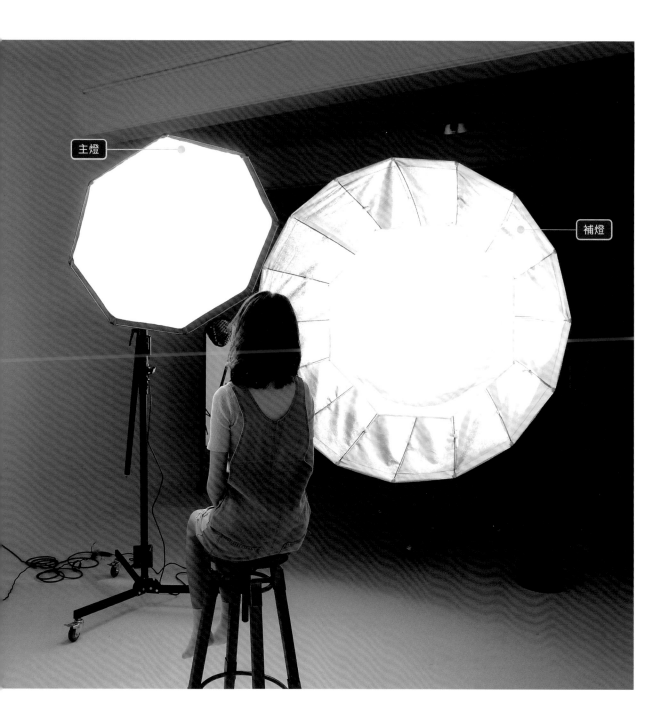

主燈

補燈

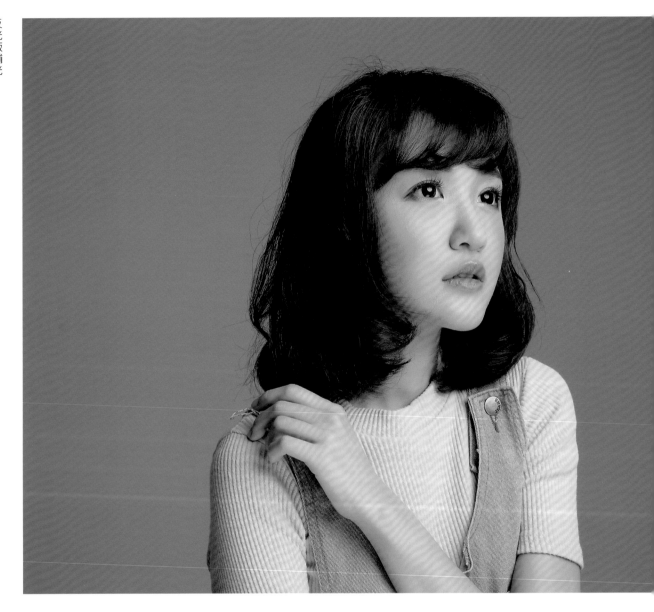

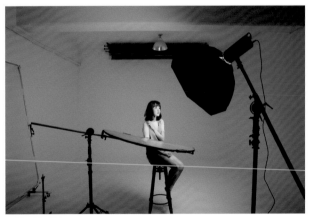

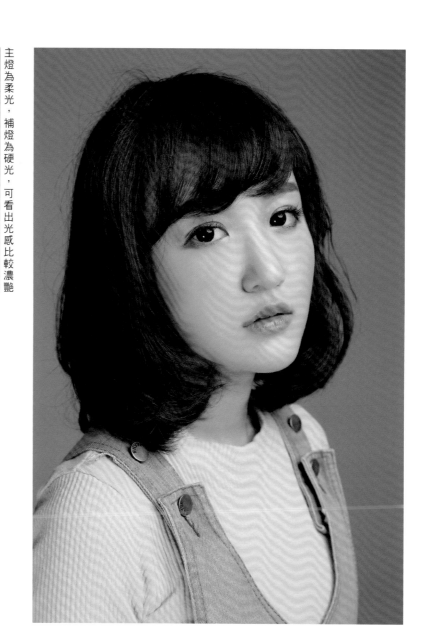

主燈為柔光，補燈為硬光，可看出光感比較濃艷

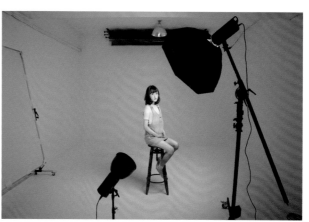

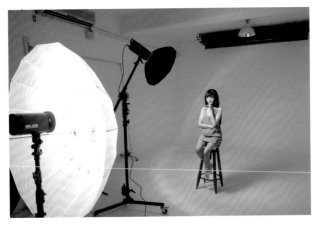

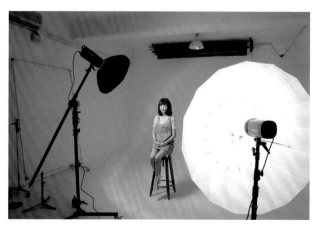

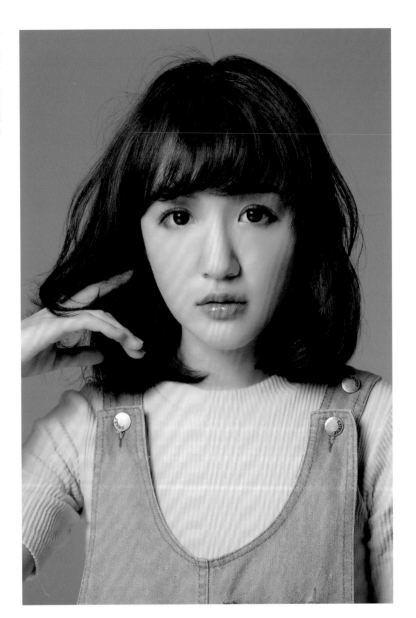

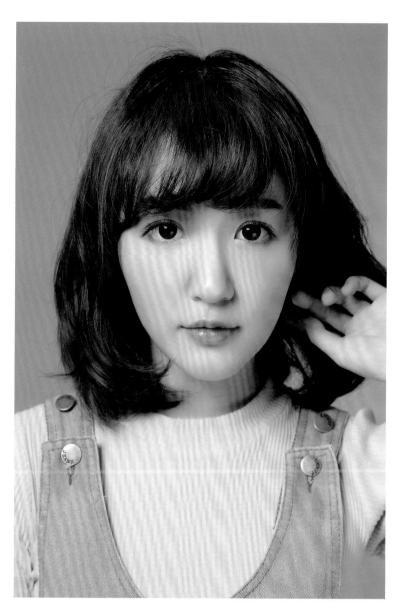

效果光（輪廓光）

　　主體與背景的亮度或顏色過於相近，就會用到效果光（輪廓光）或背景光分離主體與背景。輪廓光的亮度不一定要亮到很誇張，過亮反而會拉走主要視覺，剛好的輪廓光可適度提升照片氛圍。使用輪廓光時，要注意打光的常理性，特別是在有帶景的人像照片中，不合邏輯的輪廓光會讓拍攝主體和背景沒有關聯性，破壞整體畫面。

背景光

　　依拍攝情境的需要，有時也會在背景紙上面加上光線，讓背景的層次感更豐富。不過，背景光和輪廓光一樣，太亮的背景光無法有效凸顯主體，反而讓重點失焦，需小心處理。此外，也可以利用背景光和主體的色溫差增加衝突感，凸顯主體。

過搶的輪廓光

剛好的輪廓光

光線的硬度

光線的軟硬是另一個會影響照片感覺的因素。很多人會誤以為光線的軟硬與控光配件有絕對關係，不過，其實光線的軟硬主要是受發光體（燈具）和被攝主體的大小比例的影響。當光線照到物體時，會產生高光區和暗部區，存於它們中間的就是灰階區。一般來說，柔光的灰階區會比較長而且有明顯漸層；硬光的灰階區會比較短且反差大。

在亮度一樣的情況下，以135公分的八角罩為例，從拍攝角度來看，當燈具的發光面積相對大於被攝主體時，就會拍出柔光的光感；當燈具的發光面積遠小於被攝物時，就會形成硬光。假設135公分八角罩離拍攝主體很近，因為發光面積大於被攝主體，就會產生柔光。

柔光罩離拍攝主體很近，會形成柔光

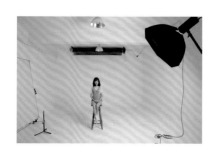

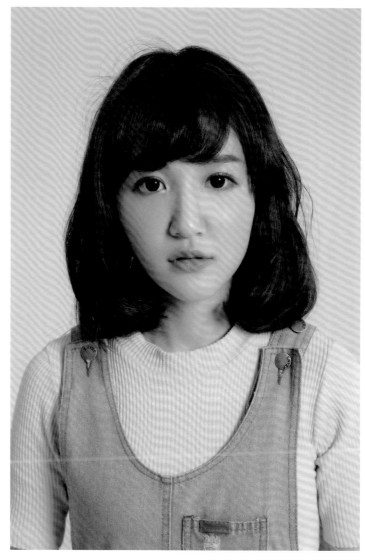

柔光罩離拍攝主體很遠，會形成硬光

光線的出力

　　每支燈具都會有瓦數的標示，但瓦數只是輸入功率的大小，並不等於燈的出力大小。例如 LED 燈的 200W 就不等於閃光燈的 200W，而不同廠牌但同樣規格的 200W 燈具，其出力的大小也會因為用料而有影響，決定燈具的出力大小為 GN 值和流明度。GN 值為閃光燈的出力大小，流明度多用於持續燈上（比較少用在閃光燈）。購買器材時，需注意 GN 值及其規格，雖多少會有灌水的情況，但至少數據不會差太多。

現在的我可以從哪一種光開始？

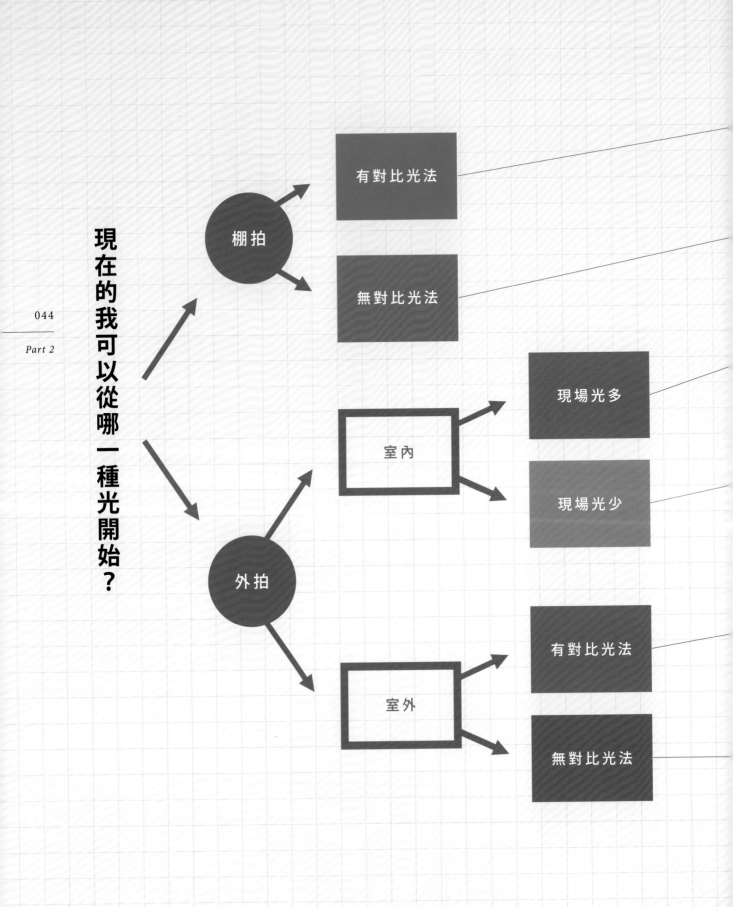

棚拍

有對比光法

無對比光法

外拍

室內

現場光多

現場光少

室外

有對比光法

無對比光法

Part 3 棚內打光 勤練蹲馬步

攝影棚打光最有趣的地方,就是你可以自己創造所有的光線,單一支燈與控光配件便能做出很多不同的變化。唯有在棚內把光法的基礎打穩後,才有辦法運用至外拍或是混合光源的情境中。

每支燈都有自己的最佳光線距離

一主一副的打光方式是很基本的棚燈技法，萬事起頭難這句話很適用於打燈。每一次的打光過程中，都會有基本的固定步驟，這些步驟就是在蹲馬步。與模特兒 Mina 稍做討論後，她覺得自己的右臉比較好看，所以我把拍攝目標設定為模特兒臉部特寫，將光線集中於臉部和眼神光。Mina 的臉蛋很標緻，因此利用簡單的光感即能凸顯她的五官，我希望在臉上打出柔合的光線及明亮的眼神光。

① 決定主燈 135 公分八角罩的位置，將主燈置於模特兒的左邊（拍攝者的右邊）約 45 度角的位置，拉高燈架把燈頭往下調整，用模擬燈看一下的感覺，再做細部微調。

② 每支燈都有自己的最佳光線距離。想要打出柔和的光線，燈具的發光面積就要大於被攝主體，拉近八角罩與模特兒的距離，是可製造出大面積的柔光，也可避免八角罩的光線打到後方的背景。或把主燈燈頭朝下打在白地板上，使用反射光線，也是相同的結果。採取何種打光方式，需視拍攝現場而定。

③ 由於主燈的角度比較高，模特兒的臉部下方會有很重的影子，因此在主燈的同軸線下方，再加一支 85 公分的透射傘，降低反差。

拍攝器材
2 支 Elinchrom D-lite RX 4 400W
Elinchrom 原廠 85 公分透射傘
135 公分副廠八角罩
Canon 1Ds Mark III
Canon 70-200mm F2.8L IS II
修圖軟體
Adobe Lightroom 5
Adobe Photoshop CS6
模特兒
Mina

TIPS

當然你也可去變動補光的位置，做出不同的光線感覺，除了補燈的位置會影響畫面的呈現外，模特兒與光線也是相互影響的哦！所以在現場適時移動光線是很重要事情。

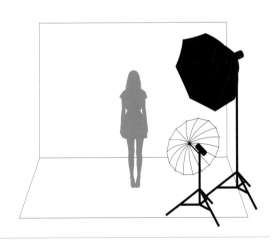

＃眼神光是人像攝影的重要關鍵

拍攝器材
Elinchrom ELC 500
Elinchrom D-lite 2
Elinchrom 175 公分八角罩
副廠 180 公分 16 骨八角罩
Canon 5D Mark II
Canon 24-70mm F2.8L II
修圖軟體
Adobe Lightroom 5
Adobe Photoshop CS

　　近年，因韓劇及韓國婚紗在台蓬勃發展，很多朋友都對韓國的彩妝造型有興趣，這次合作的彩妝造型師 Alice 希望照片視覺能呈現繽紛的色彩，所以我選擇顏色飽和的粉紅色背景紙和人工草皮作為背景。觀察模特兒的臉妝，顏色多變加上頭上的花圈，主燈選用 175 公分八角罩，除了可以做出柔光效果外，還可凸顯眼神光，特別是在拍攝肩上景時，這樣的視覺效果會更吸睛。

　　① 使用 175 公分八角罩做為主燈，放在模特兒的左邊打亮臉部。主燈雖然將模特兒的臉部打亮，可是會發現暗部的地方與整體的造型色彩有點落差，需要補光降低反差感。

　　② 補光可以使用透射傘，但我選擇 180 公分 16 骨八角罩放在模特兒的正面（拍攝者的後方），做出更明顯的眼神光，試拍後發現八角罩的雙層布會讓光線太過柔和，所以去除外層布，只留裡面的單層布，讓光的調性硬一點。調性稍硬的光線能提升妝感的彩度，前面有提到硬光會產生強烈的陰影，但因為八角罩很大，所以影子不會很明顯。

TIPS

眼神光是人像攝影的重要關鍵。以半身取景的照片來說，120 公分八角罩就能達到柔光的效果，但我希望可以加強眼神光的表現，所以選用更大的八角罩。八角罩除了可以當成主光外，也可當作補光使用，去除外層布的光線質感會有點類似雷達罩，可適時強調臉部細節。沒有人規定燈只能有一種打法，工具是死的，人腦是活的。

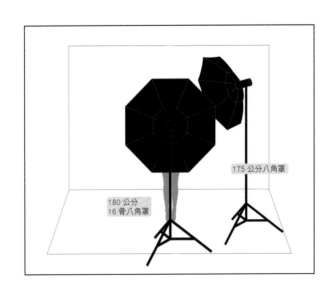

175 公分八角罩

180 公分
16 骨八角罩

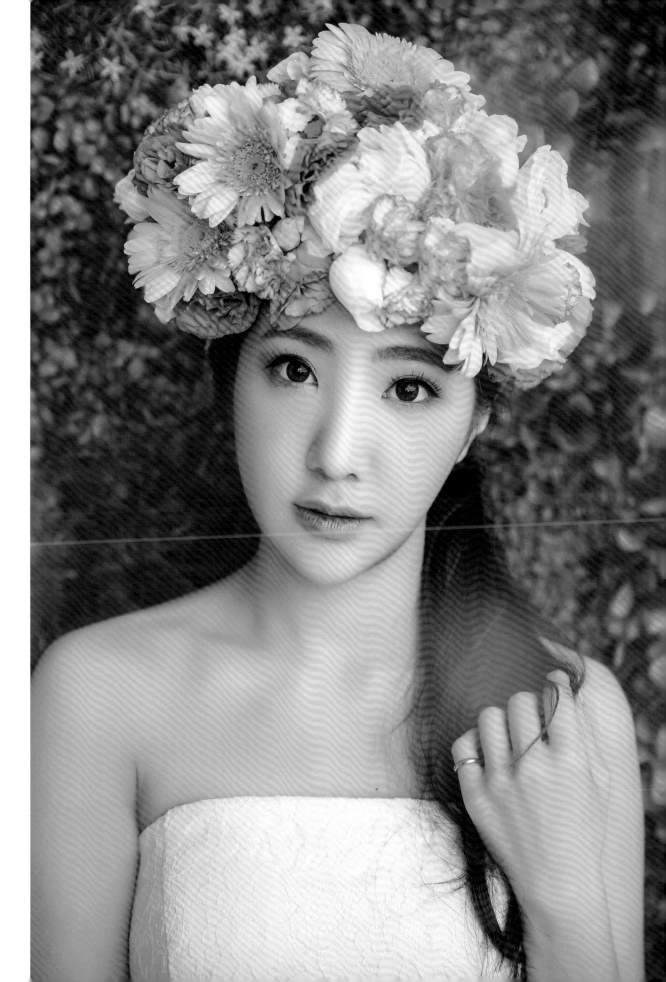

利用閃光燈 ZOOM 功能控制光線範圍

早期外拍燈屬於較昂貴的器材，會想利用閃光燈轉接棚燈的控光配件，不過，常出現結構不穩的狀況。近來，有許多突破性的轉接環誕生，例如神牛的 S 型卡口，就打破這個限制，讓閃光燈有與控光配件結合的可能性。因拍攝造型需求為肖象油畫的古典風格，我選用深灰色背景布，搭配類似聚光燈的效果，以閃燈加上 135 公分八角罩作為主光。雖然 S 型卡口可轉接 180 公分八角罩，但我並沒有使用（其實小閃燈也能打亮 180 公分八角罩），是因為想要控制光線的範圍，讓打出來的光線是有範圍的柔光，而不是擴散性的柔光。

為了限制光線的擴散範圍，我把閃燈的 ZOOM 調成 105，讓比較強的中心光線範圍更集中。曾有人問為什麼不用蜂巢限制光線的走向？主要是因為我比較不喜歡蜂巢亮和暗的分界過於明顯，才會用

ZOOM 限制光線，看是否能得到我要的感覺。雖然 ZOOM 加上柔光罩的效果不如 ZOOM 直打明顯（因為柔光罩中的布會讓光線分散開來），但還是比 ZOOM 24 時更集中，邊緣也比較符合我想要的漸漸變暗，而不是亮部與暗部有明顯的交界，這樣光線氛圍才不會像突然被剪掉。

①　使用閃光燈與 135 公分八角罩作為主光，放在模特兒的左邊位置，燈頭位置會稍微斜一點。拍攝時使用大光圈，閃燈的出力會變小，讓畫面更為柔和。

②　因為主光有點類似頂光的狀況，模特兒的正面還是需要補光，利用 180 公分大型八角罩，出力不用很大，簡單補一下反差即可。

拍攝器材
神牛 V850 閃光燈
Elinchrom D-Lite 2 IT
副廠 135 公分八角罩
副廠 180 公分 16 骨八角罩
神年 S 型卡口
Canon 5D MarK II
Canon 24-70mm F2.8L II
修圖軟體
Adobe Lightroom 5
Adobe Photoshop CS

135 公分八角罩

180 公分
16 骨八角罩

TIPS

使用閃光燈的 Zoom 焦距調整功能，控制光線在畫面裡的集中範圍。

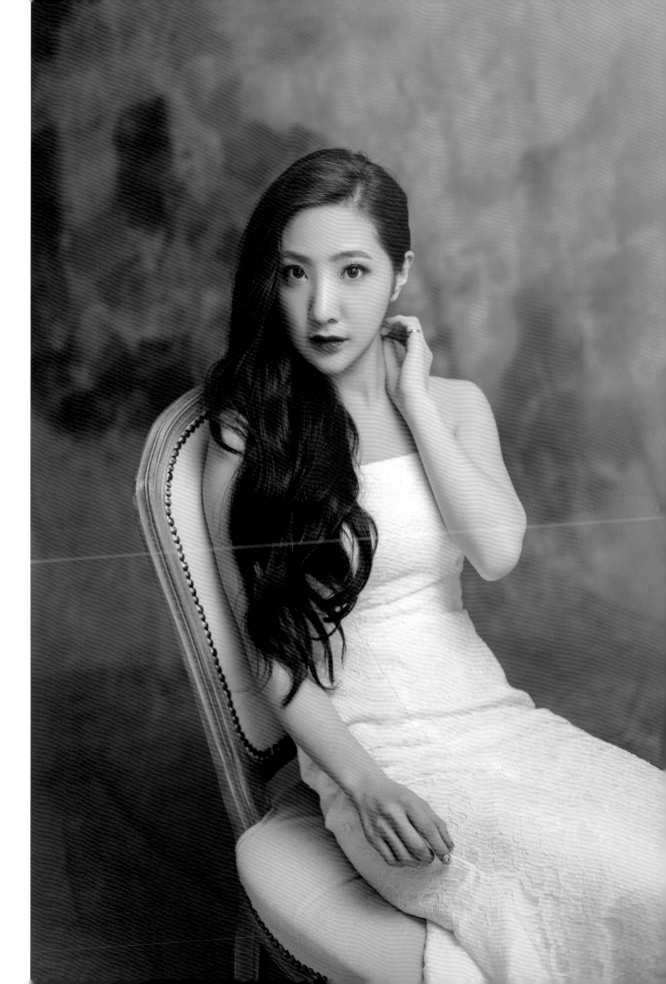

了解燈具特性變化是靠自己做出來的

當你手上的工具與腦中模擬的光法有落差時，並非完全沒有出路。假設原本的情境設定為 Low Key，需要 135 公分八角罩作為主光，才可以打亮主體又不會讓背景太亮，長方罩補模特兒的下方反差，再用一個長方罩加裝軟蜂巢打出輪廓光。不過，當時現場只有 180 公分八角罩、135 X 50 公分長方罩，沒有軟蜂巢，只有二個中孔徑蜂巢罩。該怎麼解決呢？

①　180 公分八角罩因為太大容易讓背景過亮，與 Low Key 不符，雖然把模特兒與背景拉遠一點，也可拍出想要的背景亮度，但深口八角罩很佔空間，無法拉出有效的距離。既然主燈無法直打，那就試試八角罩的邊緣光線吧！這樣能限縮光線的範圍，也可保持背景 Low Key 的層次感。因為深口八角罩會讓光線集中，所以邊緣的光感還是有些力道在。

②　補光時，也要注意光線會不會打到背景紙上面，所以使用能限制光線走向的長方罩，不過，手上只有 135×50 公分長方罩和二個中孔徑蜂巢。因蜂巢會讓光質過硬形成二個主光，故不列入考慮。與主燈佈光模式相同，也是使用邊緣光線進行補光，將長方罩橫放，與地面的夾角約在 30 至 45 度之間，打在地上的光線不能太多，否則會形成高光區。

③　輪廓光原本可用長條罩加軟蜂巢，但現在只有二個中孔徑蜂巢，所以我先把二支燈放在同一支腳架上，開模擬燈看光線所及的範圍。這個步驟稍為麻煩，因為蜂巢會讓光線較硬，需要測試多次控制光線的範圍。由於模特兒的衣服與背景都屬於暗色調，蜂巢打出來的輪廓光雖為硬光，但不會太過突兀。

拍攝器材
4 支 Elinchrom D-Lite 4 IT
副廠 135×50 公分長方罩
副廠 180 公分八角罩
2 個中孔徑蜂巢
Canon 5D MarK II
Canon 24-150mm F4L IS
修圖軟體
Adobe Lightroom 5
Adobe Photoshop CS6
模特兒
小夫

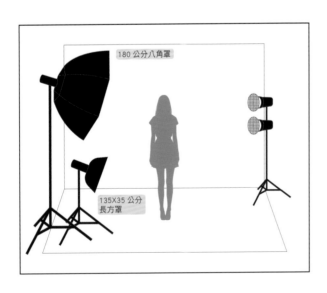

TIPS

光並非只能直打，也可多加利用邊緣餘光和反射。分析每支燈具光線的軟硬與特性，便能搭配打出不同的燈法。

利用反射改變光線的質感與擴散範圍

白色背景紙的人像照片，因為有去背的需求，所以光線不能太柔，我想要利用邊緣的高光區來做出模特兒的立體感，而且只利用四支燈加一個八角罩完成。

① 主光使用 180 公分八角罩，放在模特兒的正前方直打，並拆掉八角罩的外層布，只留裡面的單層布做出軟硬適中的光線質感。

② 裸燈往地上打，利用反射光線補模特兒下方的反差淡化人影，也可讓光線有延續感，維持模特全身為一致的亮度。

③ 手上還有兩支燈，可以處理背景光與輪廓光。此次的拍攝環境為三面無縫牆，利用無縫牆的反光特性打亮背景，再利用燈的邊緣硬光，做出模特兒的輪廓光。（如果你只有一面背景紙，可在兩側擺放珍珠板做出相同的無縫白背效果。）將兩支裸燈放在模特兒的左右兩側（可開模擬燈決定燈的位置），燈頭對著背景，並與模特兒的背部平行，除了可以打亮白色背景外，它的邊緣光線光質較硬，可在模特兒的側邊製造高光區提升立體感。

拍攝器材
4 支 Elinchrom D-Lite RX4
副廠 180 公分八角罩
Canon 1Ds MarK III
Canon 24-150mm F4L IS
修圖軟體
Adobe Lightroom 5
Adobe Photoshop CS6
模特兒
旼曦

TIPS

背景與輪廓光的打光方式，是利用跳燈的反射光線做出類似柔光罩的打光效果，讓距離改變光線的硬度及擴散範圍。

180 公分八角罩

主燈繞著模特兒轉一圈找出最好光感

拍攝器材
3 支 Elinchrom D-Lite 4 IT
副廠 180 公分八角罩
原廠 85 公分白色透射傘
中孔徑蜂巢
原廠燈罩
Canon 1Ds MarK III
Canon 70-200mm F2.8L IS II
修圖軟體
Capture one Pro 8
Adobe Photoshop CS6
模特兒
綺薇

　　彩妝造型的拍攝最重要就是拍出臉妝的色彩與質感。當然模特兒的長相與表情也會有影響，在拍攝之前需與造型師、模特兒溝通清楚想要呈現的調性。彩妝可以使用雷達罩或八角罩作為主燈，但因為現場只有八角罩、透射傘、蜂巢及原廠燈罩，燈法的排列需重新組合微調。

　　① 　主燈使用 180 公分八角罩，拆掉外層布只用單層布讓光線的調性偏硬做出彩妝的質感，並將主燈放在模特兒的斜左側（拍攝者的右側）。在試光的時候，因每個人的臉型都不相同，可以讓主燈在模特兒的身旁轉一圈找到最好的光法位置。

　　② 　因為彩妝取景畫面多為半身或肩上景，補光要注意臉部下方的反差。可以在模特兒腿上放一塊反光板反光，但這樣就沒辦法隨心所欲的控制下方燈光出力，我傾向使用打燈。因為我想在模特兒的眼睛下方製造眼神光，把白色透射傘放在模特兒右手邊的位置（拍攝者的左邊）。這樣除了有眼神光外，也可以提升整張臉的亮度，跟同側補光是完全不同的效果。（全臉打亮會顯胖，但因為模特兒的臉比較小可使用這個燈法。）

TIPS

攝影棚內很常遇到半身人像的拍攝，同一種光線打在不同的人臉上，感覺並不會都是一樣的，不要過度拘泥燈法，試著移動燈的位置，找尋最適模特兒的最佳排列組合。

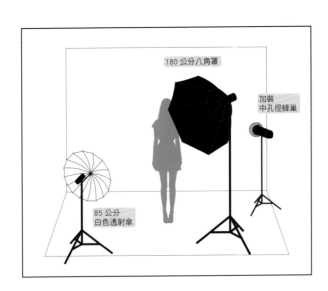

180 公分八角罩

加裝
中孔徑蜂巢

85 公分
白色透射傘

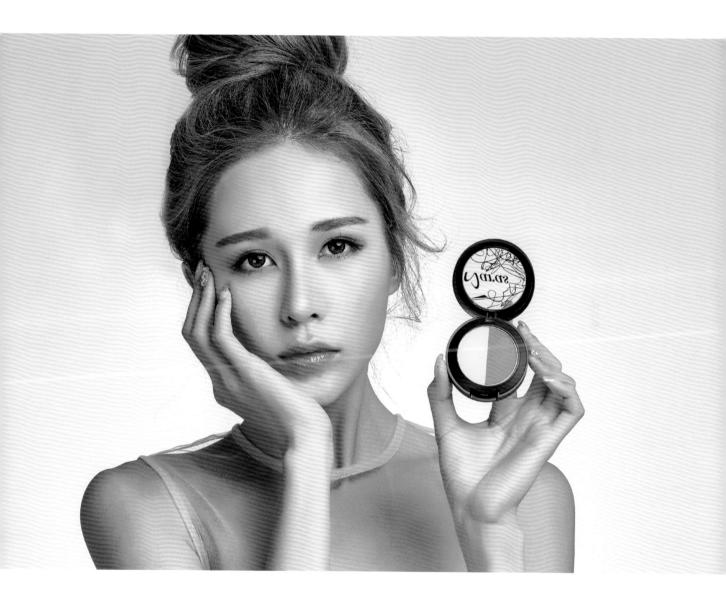

攝影棚內模擬午後的太陽光線

打光的最好學習對象是大自然和你對生活的體會，只要用心觀察便能找出其中的規律性，在下午到陽台觀察紀錄太陽光的運行方式，就可以把當下的心得帶到攝影棚內運用。當拍攝情境需要模擬陽光照進室內的感覺，我們能利用跳燈的反射光線和燈具邊緣的硬光，仿效光束的行進路線。

我們都會由慣性的認知打燈，感覺燈好像都要直打或跳燈就是要往上。只要用心去觀察，會發現由戶外打入室內的光線很多都是從地面而來的反射光，而不是從上方來的光線，當然比例也不全然都是由下往上，還是會有一些上方的反射光線，燈頭往下就是為了模擬這樣的反射光線。

① 把燈具的位置擺放成半圓型作為主光，並將燈架拉高燈頭朝下約 30 至 45 度左右，打出具有方向性的反射光線。最靠近相機的燈具出力假設為 3.0，依序增加為 3.3、3.6，每支燈的出力差距約為 0.3 至 0.6EV，燈頭斜下，利用跳燈製造類似的自然光感。

拍攝器材
3 支 Elinchrom D-Lite 4 RX
Canon 1Ds MarK III
Canon 35mm F1.4L
修圖軟體
Adobe Lightroom 5
Adobe Photoshop CS6
模特兒
綺薇

TIPS

好好觀察生活環境中的光線，這些都是光法的靈感來源。

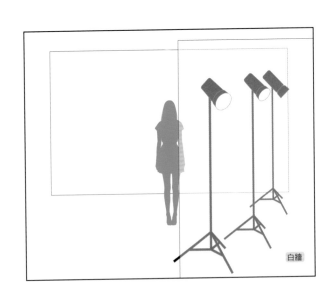

白牆

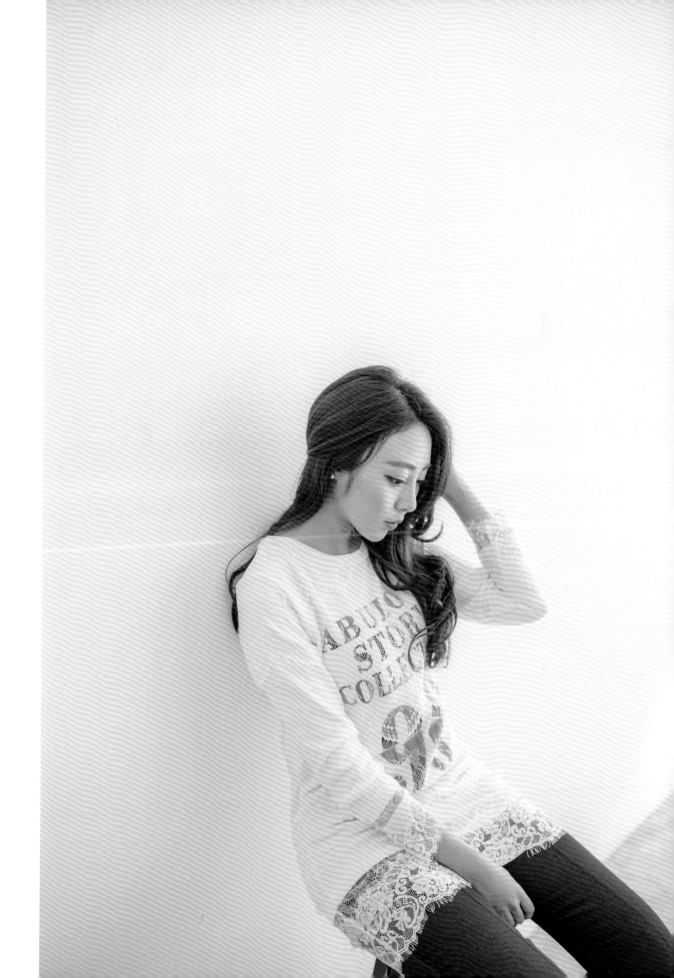

攝影棚內的佈光訓練

　　我其實很猶豫要不要將攝影棚內打光放進書裡，因為環境的限制，很多人沒有攝影棚可以使用，但後來從教學的過程中不斷反思，發現攝影棚內的打光與其它打光技法已密不可分。在棚內很多的光線都是要靠自己一支一支打出來，在打光之前，腦中要有明確的佈光藍圖。缺乏基礎的光線概念，便無法準確打出相同的光線，甚至換了不同的環境後，會打出差異很大的光線質感，雖然有時環境的確是限制因素。手邊的器材絕不是你最大的敵人，很多光線我都只有使用 2 至 3 支燈，重點在於懂得運用基礎觀念跳脫框架，把有限資源變成無限可能，光法是用腦子想出來的。

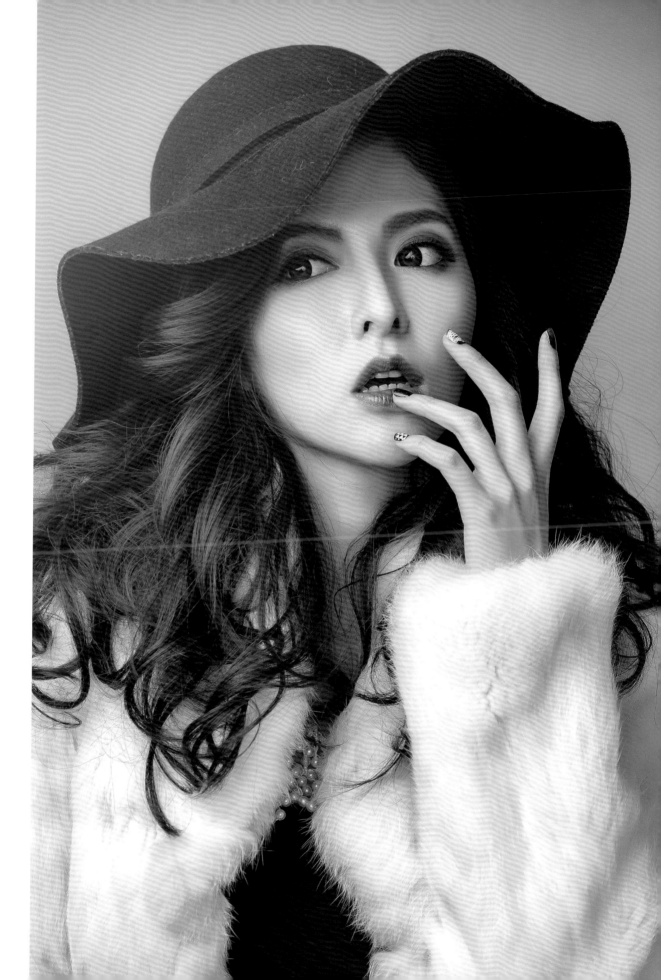

沒有公式的　混合光源

混合光源是打燈技法中最讓人頭痛的光線。它既沒有公式也沒有法則，你永遠不知道今天的光線會混到什麼。例如當燈泡換成 LED 燈時，光法就得全部改寫一次，雖然混合光源很麻煩，但還是有解決方式，畢竟城牆不管多高，還是有它脆弱的地方。

與其拍完後製硬拉亮度不如一開始先補光

「老房子是個考驗！」去大陸工作時，我很常這樣跟助理說。老房子因為時代的痕跡，會形成特別的風味，不過，老房子可能因採光條件不好，增添拍攝上的困難度，所以看到老房子的心情一開始是開心的，後來可能是很沮喪的。

進到這樣的房間，應該沒有人是不拍窗戶的，但老宅的缺點馬上出現，在快二十坪的房間裡，只有這個窗戶有光線進入，其它地方完全沒有光線，照片的反差之大超乎想像！在沒打燈的狀況下，戶外的景會很清楚，但室內一片黑暗，如果用高感光度讓模特兒清楚，窗外會一片死白，而室內的亮度也不夠，加上過高的 ISO 和過大的光圈會讓畫質下降，背景過曝也不是我要的感覺。因為窗外沒有直射硬光打入，若使用 180 公分的反光板是可以拍攝肩上景，不過，如果是半身或全身，就無用武之地了。

① 觀察現場環境，判斷可以使用的打光方式。房間內是四面泛黃的白牆只有一面窗戶和紅白花磚的地面，目前手上有三支閃光燈，打跳燈利用反射光線打亮模特兒。閃光燈的位置為夾角窗的打光方式，將其中二支閃燈作為主光，放在模特兒的右邊（拍攝者的左邊）。為模擬下午三、四點的太陽光線，我在閃光燈上頭加了 1/2 CTO 濾片讓色溫再偏暖一點，並將燈頭往下約 45 度，而不是平打牆壁或打到天花板再反射。略朝地下打的反射光線，因折射回來的光線比較少，模特兒的頭頂反差才不會看起來太過死板。

② 雖然旁邊的主光感覺已經完成，但模特兒前方仍是暗的，所以把最後的一支閃光燈放在拍攝者的後方打跳燈，利用反射光線補模特兒的正面反差。

拍攝器材
Canon Speedlite 580EX II
YONGNUO YN560II
1/2 CTO 濾 ×3
YONGNUO YN568EXII
Canon 1Ds MarK III
Canon 50mm F1.4L
修圖軟體
Adobe Lightroom 5
Adobe Photoshop CS

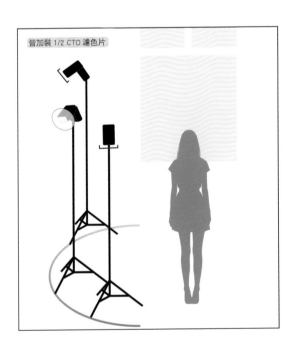

皆加裝 1/2 CTO 濾色片

TIPS

雖然現在的相機寬容度很高，但如果拍攝現場的光線不佳，在後製時硬拉曲線或亮度，圖片品質會因為色階被破壞而下降。假設那個色階區塊中沒有任何其它的反差光線，亮度硬拉上來，也只是得到一張很平的照片。與其在後製費力氣，不如在拍之前先補光，即使光線強度不高，還是有很大的幫助。

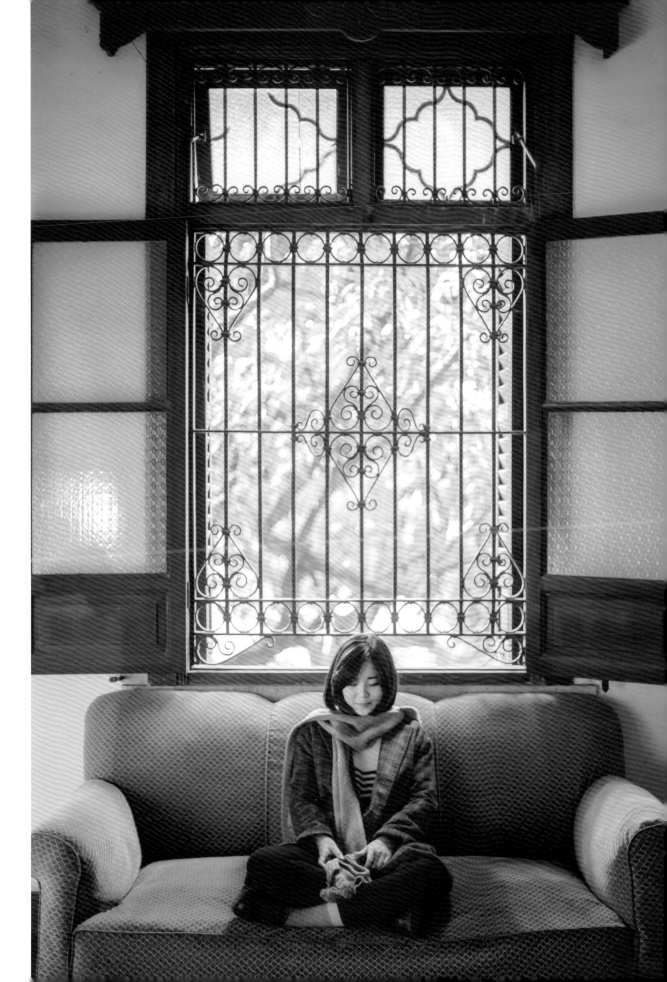

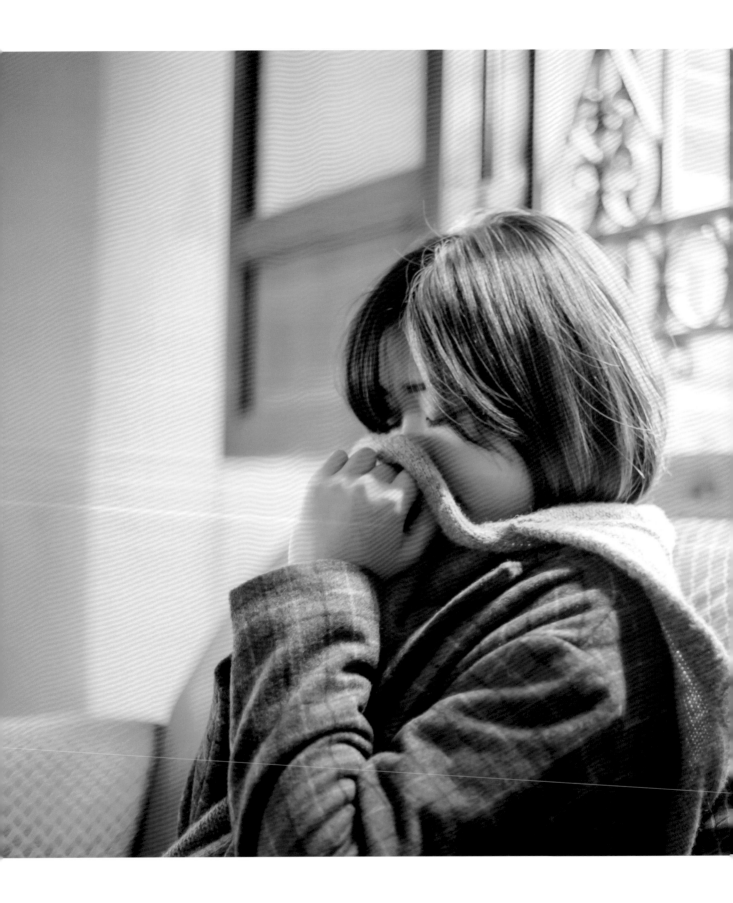

試著挑戰小閃燈的佈光極限

拍攝器材
神牛 V850
YONGNUO YN560III
YONGNUO YN560IIII
Canon 5D MarK II
Canon 24-105mm F4L IS
修圖軟體
Adobe Lightroom 5
Adobe Photoshop CS
模特兒
Alice

三支離機閃燈可做多少事？同樣是跳燈又可做多少事？這是我一直在思考和挑戰的事，有一陣子工作時都只會帶四支小閃燈出發，一方面是那陣子的天氣狀況不太好且都在室內拍攝，而我也想用固定的器材挑戰佈燈極限。不同的跳燈角度和距離，會產生不同的結果。

有次上課因為外頭的雨變大了，剛好可進室內試不同的跳燈打光方法。雖然我有帶二支 DC 600 外拍燈，但很多同學並沒有外拍燈，有人問離機閃能否與外拍燈使用相同的方法？大多時候，我們都太小看外閃而有所懷疑，小閃燈除了發光範圍較小和色溫較高外，其實打光方法和棚燈沒什麼兩樣。我跟其它同學借了二支小閃燈，加上自己手上的 V850，便與大多數同學手上的閃燈器材相同，再依現場的情境佈燈。

方法 1　將三支閃光燈擺成約 1/4 圓型，再把它們的燈頭全都往上約 70 度左右打跳燈，模擬八角罩的感覺。

方法 2　如果拉近這三支燈的距離，打出來的光線範圍會變窄，模特兒的明暗反差會變大，但也比較有立體感。佈光方式沒有絕對，你可以任意移動距離，就看你想要的光線氣氛為何。這樣的光線調整比單單使用柔光罩有更多的彈性空間，但如果拍攝場地太小，反射光線過多，就不適用。

方法 3　因為我希望光線的感覺類似窗光，所以降低燈架的高度，再將全部閃光燈的燈頭往下約 15 度左右。可以看到改變方向後，光線的感覺也會跟著改變，模特兒看起來像是站在捷運出口，外面有大太陽的氛圍。在這次的拍攝中，我沒有使用 CTO 濾片，雖然色溫上有些微差異，但因為都是打跳燈，色溫會擴散，對照片不會構成太大的影響。

TIPS

光線的走向會影響觀看者對畫面的感覺，試著改變閃光燈的方向與距離，找出你的創意燈法。

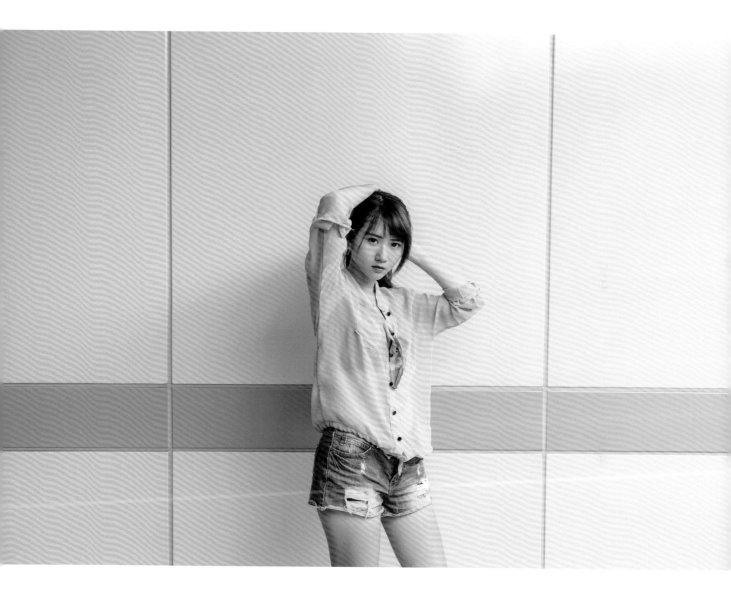

方法 1

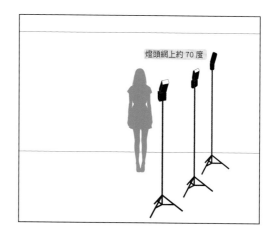

燈頭網上約 70 度

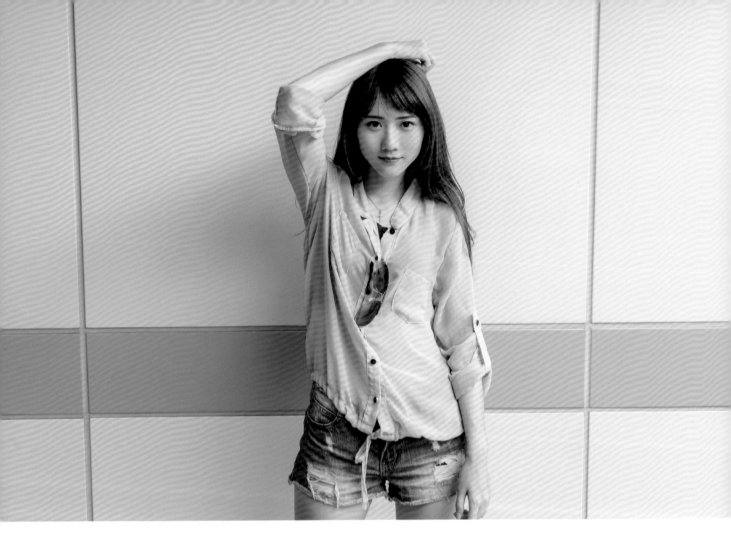

方法 2

方法 3 ➡

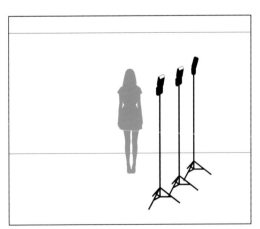

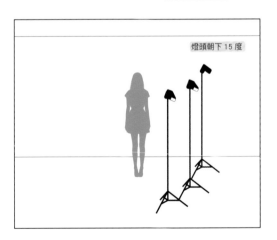
燈頭朝下 15 度

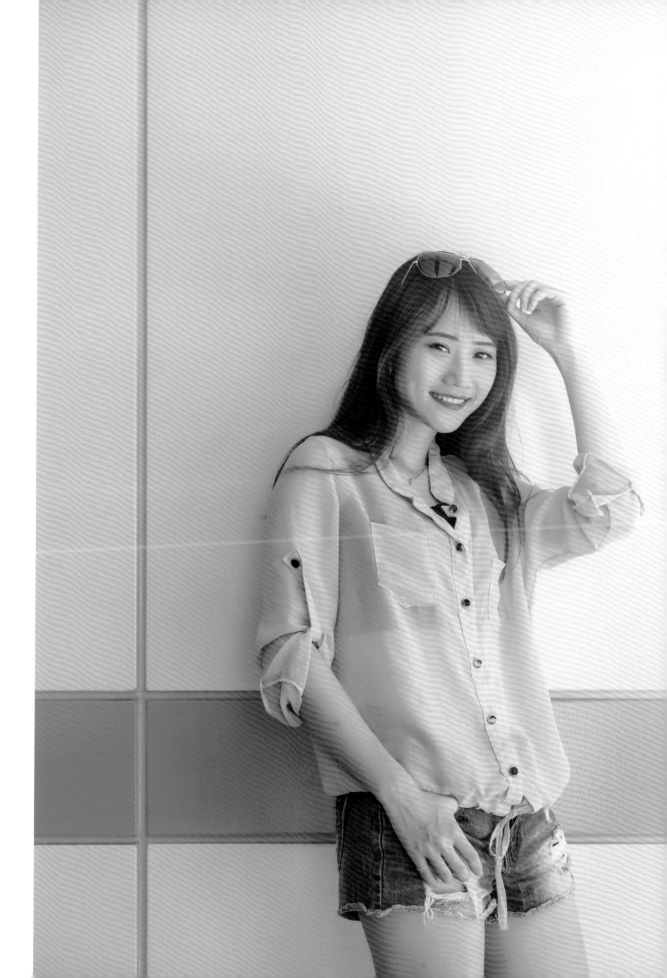

＃善用拍攝現場的反射媒介

拍攝器材
YONGNUO YN560II
1/2 CTO 濾片 ×3
金貝 DC600 加雙燈頭
Canon 5D MarK II
Canon 24-105mm F4L IS
修圖軟體
Adobe Lightroom 5
Adobe Photoshop CS
模特兒
小妤

之前和朋友參加聚會，因為我上課很愛聊發光體和被攝物中間的空氣狀況，所以朋友開玩笑的學我說「介質！打光就要那個介質！」不得不承認，有時打假太陽光的光法真的和「那個介質」很有關係，不論是空氣的好壞或任何會霧化光質的東西，都會影響到「假陽光」打到主體的感覺，今天要講的是一塊髒玻璃的故事。因為拍攝時的天氣狀況不是很好，天空下著毛毛雨和有些烏雲，偶爾露個小陽光帶給你希望，但那只是太陽臨死之前的掙扎而已。這樣的天氣在早上還好，但在下午就很麻煩了，更別提場景換到室內，完全是在跟時間賽跑的節奏。

溫室的優點就是天花板是透明的玻璃，如果有陽光透進來會是很好的拍攝環境。可惜拍攝時間在下午，加上天花板的玻璃都是灰塵和枯葉，光線更為微弱。打光之前，先對室內的光線狀況拍一張照片，了解可用的光線程度後，再構想可以在哪邊增加光線。若光線是從上方來，具有一定強度，便能提供模特兒頭部的亮度，但臉部的光線就稍嫌微弱，因此臉部下方的反差就會更大。這樣拍起來會有很深的黑眼圈跟狀況欠佳的膚質，建議依現場環境的優勢進行佈光的動作。

① 模特兒身後是一大片的玻璃，將金貝 DC 600 加上雙燈頭放在玻璃外面作為主光，因為玻璃上的灰塵具有擴散和折射的功能，變成大型的控光幕，會讓打出來的光線變成溫暖的黃光。為了讓光線與自然光融合，在兩個燈頭前面加裝 1/2 CTO 的濾片，約降 1800K 左右的色溫。第一支燈的位置與模特兒平行，打在模特兒身上的光線才不會太過生硬；另一支燈放在比較後方的位置照亮背景，這樣整體的光線才會自然。溫室裡的綠色植物，因為葉子沒有很厚，加入光線後會讓綠色更為透亮，此外，當光線打到背景的風扇，會因為影子讓太陽光更加真實。

② 再來是處理模特兒的正面光線問題，將閃光燈的燈頭朝下打跳燈，利用反射光線降低模特兒的正面反差，就完成佈光了。

TIPS

善用灰塵、霧氣和水滴等媒介，它們可以留住光線，讓空間更顯立體。

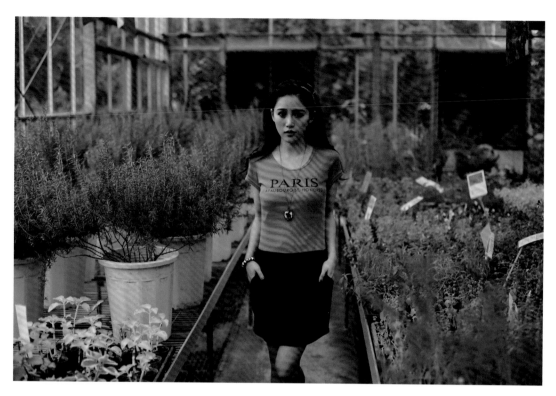

081

Part 4

打光後的植物，綠色更顯透亮

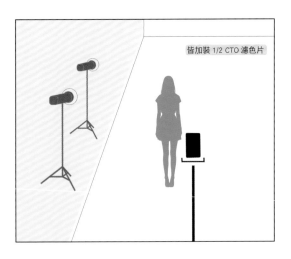

皆加裝 1/2 CTO 濾色片

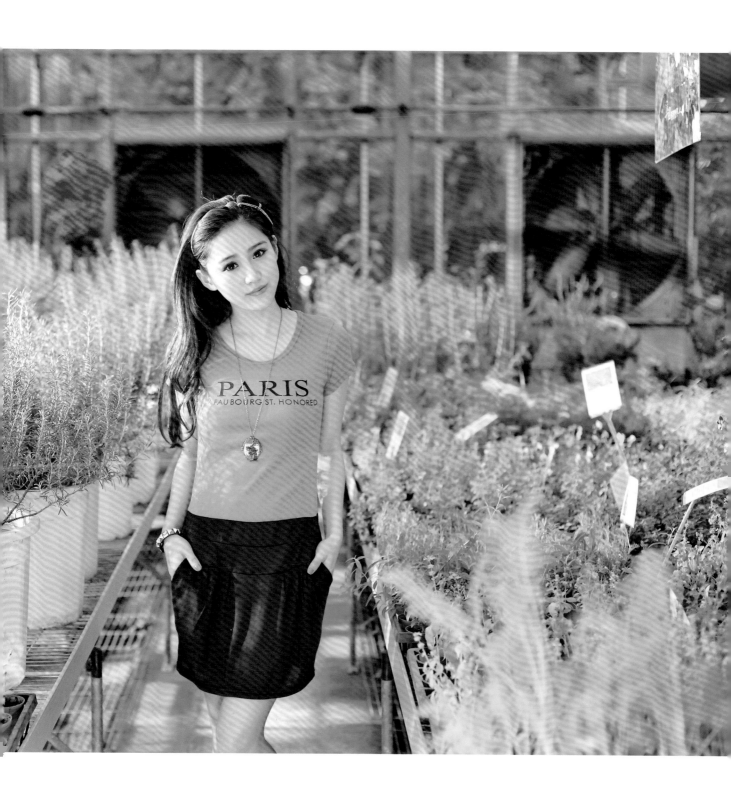

讓打燈帶出自然光的美好

背光、陰天、光線不佳的溫室，你會怎麼拍？眼睛所看到的戶外景色有不錯的景深與不同顏色的層次感，而室內光線溫和，如果可以用眼睛拍照這是很好的背景。不過，目前數位相機的寬容度再強，仍沒有人眼厲害，所以拍出來的照通常會是模特兒正常背景卻過曝，或模特兒太暗背景正常。需要思考如何留住眼睛所見的自然光線，但又能把前後景的細節留住。第一步是決定手上的「陽光」要從哪個位置來，戶外陰天，為全柔光的狀態，是最好的「造光」時刻，唯一的硬光便來自於你的燈，製造假自然光的三要素：色溫、高光和影子。

① 高光的部份，一般都會從模特兒背後打燈，但我不希望模特兒身後的光線過份逆光，破壞原有的自然光感，而且這道逆光太強也會搶走主題，因此我讓這道光線是從模特兒的背後平行射出，讓它不要那麼強烈。溫室中的漫射光色溫偏低，所以在二支燈的前方加上 1/2 CTO 濾色片，燈頭的發射角度與玻璃呈平行位置，讓光線是平行的擦過模特兒的身後。這次的構圖都是七分身，所以沒看見腳底的影子，但沒關係，光線已讓我們感覺像太陽光了。

② 架好主光後，再來便是模特兒的正面補光。因為已經取用由上方下來的自然光，但反差有點大會讓模特兒的膚色和眼窩變深。我利用閃光燈朝地面打跳燈，並加上 1/2 CTO 濾色片降低色溫，由於地板是水泥地，其反射光線會有點類似使用反光板的感覺。漫射的自然光一直不是很好拍攝的光源，因為光沒方向性，光的質感有時不是很好。不過，我們可由閃燈製造類似的假陽光，讓平柔的光感多出色調和高光，便可提升照片的質感。

拍攝器材
YONGNUO YN560II
1/2 CTO 濾片 ×3
金貝 DC600 加雙燈頭
Canon 5D MarK II
Canon 24-105mm F4L IS
修圖軟體
Adobe Lightroom 5
Adobe Photoshop CS6
模特兒
小妤

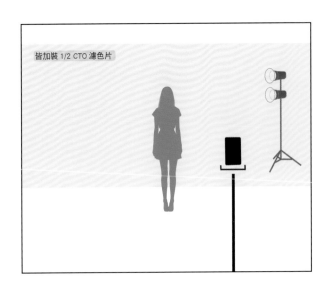

皆加裝 1/2 CTO 濾色片

TIPS

如果眼睛所見的光線是好的，盡量以不破壞原有的光感為前題，用打光帶出現場自然光的美好。

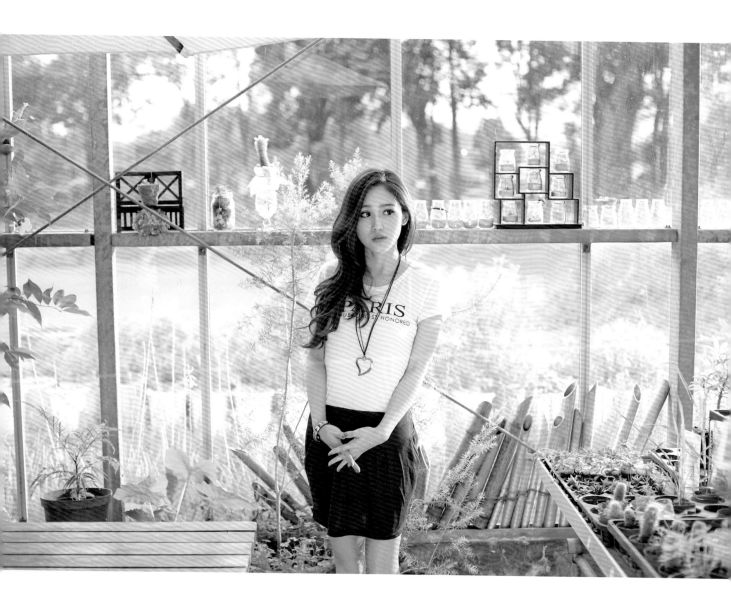

思考無法拍攝時的可行備案

最後一個場景，五套衣服，外面已天黑，怎麼辦？我想大家終有一天會遇到這樣的狀況，當眾人等著你的下一步，你只能快速想一遍這個場地還可以打光跟發揮的地方。想在晚上的室內有窗的環境打出假太陽光，我會先觀察現場：窗外有無架燈位置？玻璃是否乾淨？有沒有遮光或減光的東西？依這三點來決定窗戶的使用方法。

這次的拍攝環境，窗外有可打光的空間和具備厚度與質感的白色窗簾，可以把窗簾當成減光和柔光的工具，將窗戶作為佈燈的主光。這次的佈燈位置和之前例子不太相同，之前我很怕有硬光和打光範圍太小影響光線的感覺，所以燈的位置都與模特兒在同一平行線上，燈的水平線不會超過模特兒的肩線。因為這樣的打光角度可讓比較硬的光線滑過肩膀到模特兒的身後，不會讓硬光直接打在臉上。

不過，這次燈的位置卻是超過模特兒的肩線，並放在模特兒的右前方位置。差別是在窗簾，因為

這片窗簾的布夠厚，具有柔光效果，便能用棚內柔光罩的佈光方式進行。此外，這塊窗簾的皺折讓光線形成光影層次，會讓我們對照片產生些錯覺，進而讓假陽光更顯真實。這是在用這片窗簾打光之前沒想到的事，也算是另一個收穫吧！

① 將金貝 DC600 雙燈頭架在窗外打亮房間作為主光，燈架位置需超過模特兒的肩線，擺放位置於模特兒的右前方（拍攝者的左邊）。白色窗簾具有柔光效果，可變成大型的控光幕，窗簾的皺折會讓打出來的光影更有層次。

② 因為房間內的光線為黃光，為求光線的統一，在閃光燈前面加上 1/2 CTO 濾片，另一支燈由拍攝者後方的白牆打跳燈，利用反射光線降低模特兒的正面反差。

拍攝器材
YONGNUO YN568EXII
金貝 DC600 雙燈頭
1/2 CTO 濾片 ×3
Canon 5D MarK II
Canon 24-105mm F4L IS
修圖軟體
Capture one Pro 8
Adobe Photoshop CS6
模特兒
艾比

皆加裝 1/2 CTO 濾色片

TIPS

場勘除了觀察可以利用的現場物品外，也要思考無法拍攝時的可行備案。

＃統一複雜的室內外色溫

因為天候狀況不好，所以只好移到室內拍攝，但為延續之前在戶外拍照的氛圍，打光也要維持之前的明亮陽光感覺。為此我找了一間室內裝潢為白色，具有落地窗的休息室，選這個場景的用意為：室內裝潢為白色利於使用跳燈打光，白色可讓膚質變好，白平衡也較好調整，落地窗可用來製造假陽光。

為了要打出假的太陽光，需要思考如何把窗外的庭園打亮，以及如何做出適度的陽光質感，讓打在模特兒身上的光線不會太假。首先要了解的是一支燈能打的範圍本來就有極限，有很多支燈當然是最好的，可是目前沒有那麼多燈，能幫忙的只有老天，也就是自然光。

先對背景測光，看目前能「拿」到多少自然光，也可由測光的過程中，了解模特兒會被現場光干擾到何種程度。測完光後，我知道後方的白色建築可由自然光打亮，但草皮過暗，需要用燈打亮。再來是模特兒會有被硬光打到的問題，但這比較好解決，我的想法是從模特兒的身後再放一支燈直打，位置略與模特兒平行，讓光線打到模特兒的側後方，做出陽光的感覺。

① 因為一支燈是要打亮草皮，另一支燈要直打到模特兒的側後方，我用金貝 DC 600 可接雙燈頭的特性，略微平行放置二個燈頭，往模特兒背後的草地打光。為求室內外色溫一致，二支燈都有加裝 1/2 CTO 濾片。

② 由於主燈的光線都是從模特兒的右側過來（拍攝者的左方），所以室內補燈的光線也要與主燈光線方向一致。於模特兒右側放一支閃光燈，燈頭朝後方牆壁打跳燈，燈架高度約 175 至 180 公分，燈頭朝下約 30 度，製造太陽由窗外打入室內的反射光線。

另一支燈放在拍攝者的左邊，燈頭朝下打跳燈，利用反射光線降低模特兒下方的反差。由於室內以白色為主調，所以這二支跳燈的光線會不斷擴散充滿室內，這樣便完成陽光灑入室內的光感了。

拍攝器材
YONGNUO YN568EXII
YONGNUO YN560IIII
金貝 DC 600 加雙燈頭
1/2 CTO 濾片 ×4
Canon 5D MarK II
Canon 35mm F1.4L
修圖軟體
Adobe Lightroom 5
Adobe Photoshop CS6
模特兒
艾比

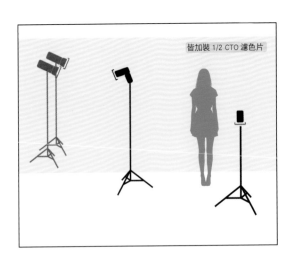

皆加裝 1/2 CTO 濾色片

TIPS

拍攝時，若遇到非常乾淨的玻璃，需注意燈具會反射在玻璃上的問題。

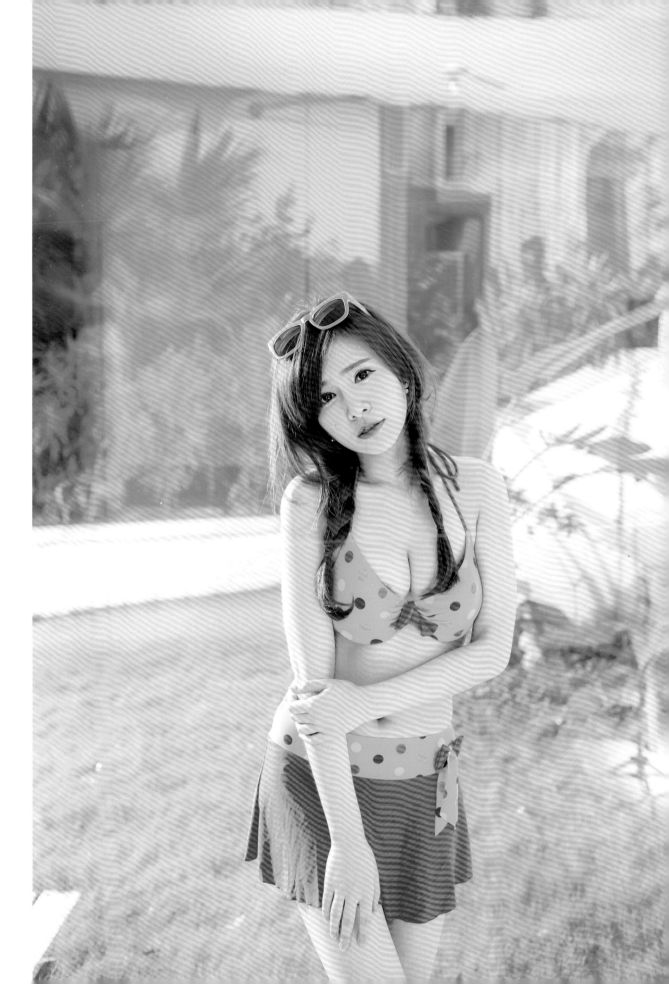

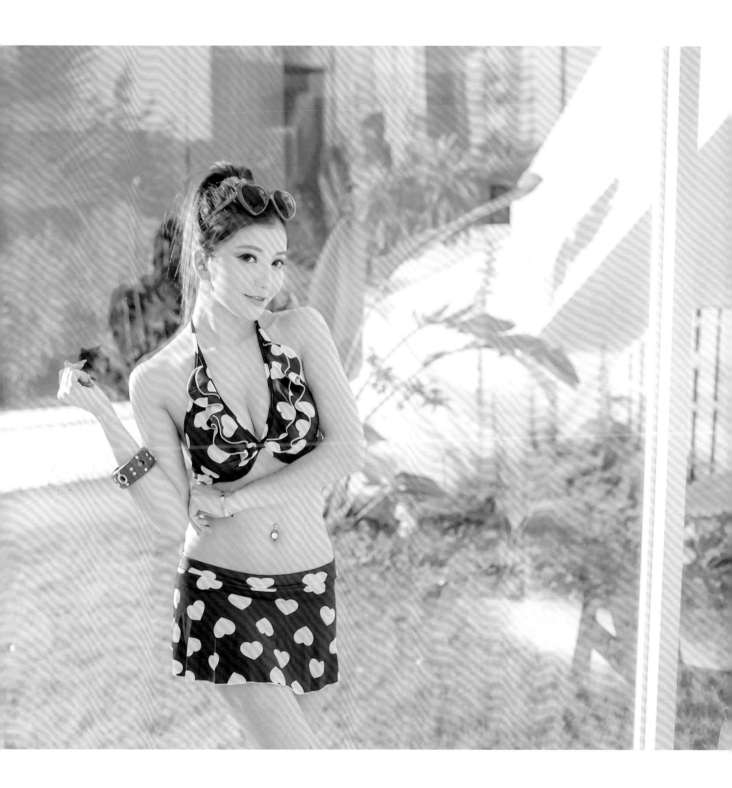

跳燈勇敢打下去不要怕失敗

常看我佈光分享的朋友都知道我很常說兩面窗的環境最好拍，確實在很多的狀況下這樣的光線環境是很棒的，因為側方有類似棚內的主燈，而模特兒的前方有一道比較弱的光線可提供補光，很像背景紙的打光環境，但如果今天補光的那扇窗戶在模特兒的背後呢？會不會變成不好的光線狀況呢？

Motel 若是較好的房型，大多會有落地窗，而且很多都是二面，甚至是三面窗的空間，因為隱私權的問題，很多房間都會用很高的圍牆隔開，這樣光線反而進不來，常造成雖有大面的窗戶但光線都不好。如果有太陽時還好，但在陰天就不太妙，更別說 Motel 的地板大多是吸光的地毯材質或黑色大理石面，沒辦法提供很大量的地面反光補光，這對入射光線不是很夠房間，無疑是雪上加霜。今天我們就是要利用打光來解決這樣的光線問題。

一開始我是用把燈架在模特兒的側邊，拉高再直打進入室內，很不幸的，效果十分糟糕，前幾次是場地的窗簾或髒窗戶救了我，這二樣東西可提供柔光的感覺，但今天的房間玻璃很乾淨，窗簾材質很薄，打進來的光線，會變成很硬的光線。我雖然有想過把燈的距離拉遠，讓光線不要那麼強烈，並擴散發光的範圍，可是戶外空間無法提供那麼遠的距離，所以光感不是很好，得改變打光的方式。

① 這次的房型在窗戶旁的走廊高度並不高，之前用反向打燈的手法時，感覺光質比較軟一些，即使沒有牆面，但因為天花板夠低還是可提供反射光線，因此我想試看看反向打跳燈。而此時我又想到如果是戶外經由走廊打入室內的太陽光大多不會是高角度（因為高角度的光線被走廊上方的天花板擋住了），所以把燈頭往下大概 30 至 45 度左右，燈與模特兒的差不多高，剛好提供不錯的反射角度來模擬太陽光經由長走廊打入室內的氛圍。燈架太低到天花板的反射光線會不足，太高剛經由閃燈側邊的硬光則會直打到模特兒臉上。

② Motel 的名產就是鏡子，堪稱跳燈十大殺手第一名，所以室內能打跳燈的角度不多，還是得吃點室內的環境光試試。由於室內燈泡大多是黃光，所以外面的閃燈也要加裝 CTO 濾色片中和室內外的色溫差異。最後，在拍攝者的後方補支跳燈，降低模特兒的正面反差，就完成了。

拍攝器材
Elinchrom BXRi 500 X2
YONGNUO YN560II
金貝 DC 600 加雙燈頭
1/2 CTO 濾片 ×4
Canon 5D MarK II
Canon 24-105mm F4L IS
修圖軟體
Adobe Lightroom 5
Adobe Photoshop CS
模特兒
妮妮

TIPS

只要你想得到的跳燈方式都能試著打出來，看可不可以從中找到新的燈法，雖然可能會失敗或看起來很蠢。

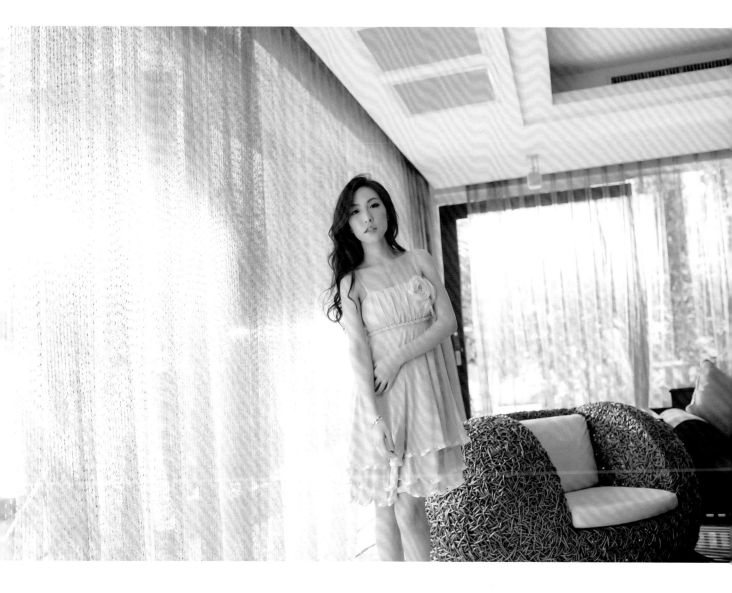

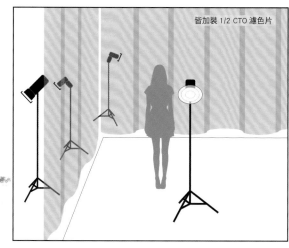

皆加裝 1/2 CTO 濾色片

＃光線氛圍的拿捏也是學問

在之前相似的拍攝案例中，我選定靠窗的位置發揮，發現拍出來的成果還不錯，這次的拍攝仍在相同的位置，不過，我們改變拍攝方向及燈法，看是否能打出不同的感覺的光線。因為希望能多一點泳池的畫面，我請模特兒轉個方向背對窗戶，除了讓戶外的光線變成假陽光這個燈法外，我想試試看是否能帶入棚拍的佈燈方式。

拍攝棚內背景紙時，常會有一支斜後方的光線，作為邊緣光或髮絲光，而這支放在戶外的燈就是類似的光線效果，回想一下棚拍的佈燈，在邊緣光的對面，通常就是主燈的擺放位置，讓模特兒的臉部光線是「亮－暗－亮」的感覺，展現光影層次，所以我在戶外燈具的對角位置，也就是模特兒的右側佈燈。

① 放在戶外的這支燈，除了可以照亮泳池外，因為加了 1/2 CTO 濾色片和位置放得較遠，提供了不錯的陽光感覺。不過，拍攝時要注意這支燈的光線若過度直打鏡頭，模特兒會因為太強的逆光，模糊主題的焦點，因此需要調整戶外燈的照射方向，讓它不會直接打到模特兒身上，而是從模特兒的後方斜射過去。

② 一開始我有試試看柔光罩，但因為空間的關係，光線的控制和感覺不是很好，所以改用二支燈打跳燈加大柔光面積，做出類似 180 公分八角罩的光感。閃燈的燈頭朝下約 15 至 30 度，燈頭如果平行，會有光線打到天花板，模特兒的頭頂有些地方會太亮失去暗部的層次感，朝下擺可保持暗部的階調，才不會有「浮浮」的感覺。

拍攝器材
YONGNUO YN560III
金貝 DC 600
Canon 5D MarK II
Tamron 24-70mm F2.8 Di VC
1/2 CTO 濾片 × 3
修圖軟體
Adobe Lightroom 5
Adobe Photoshop CS
模特兒
馬采妡

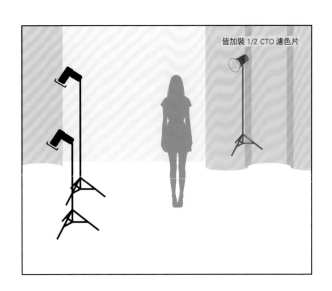

皆加裝 1/2 CTO 濾色片

TIPS

光線的拿捏也是一門學問，別為了逆光而逆光，適度才能有效凸顯畫面的主題。

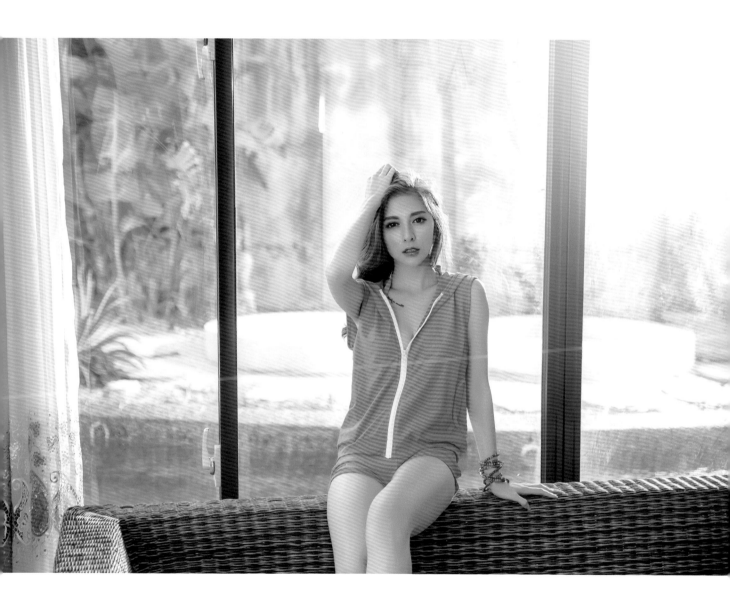

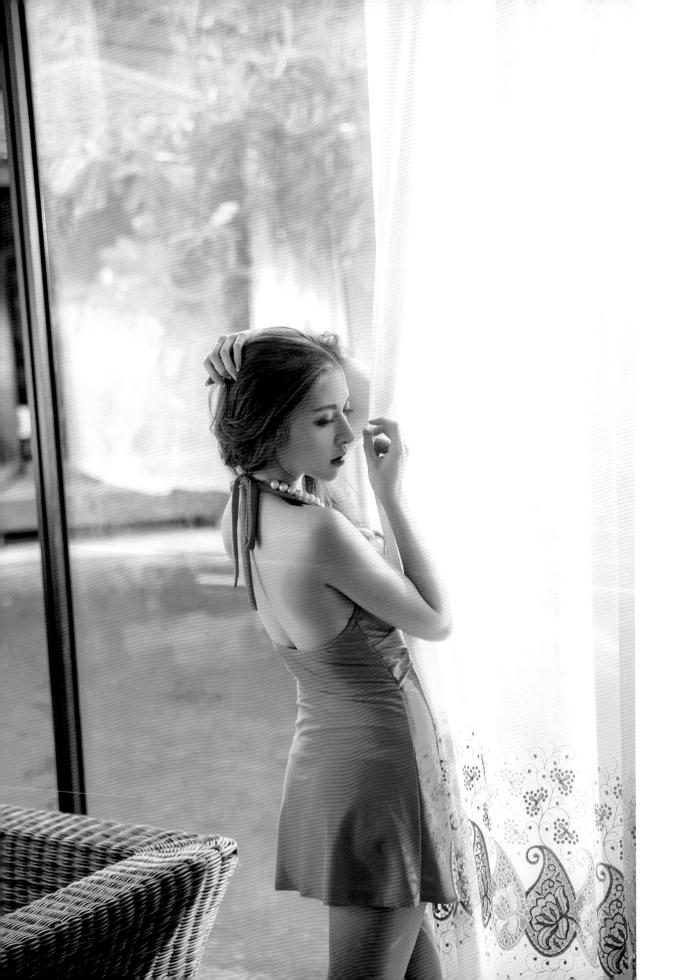

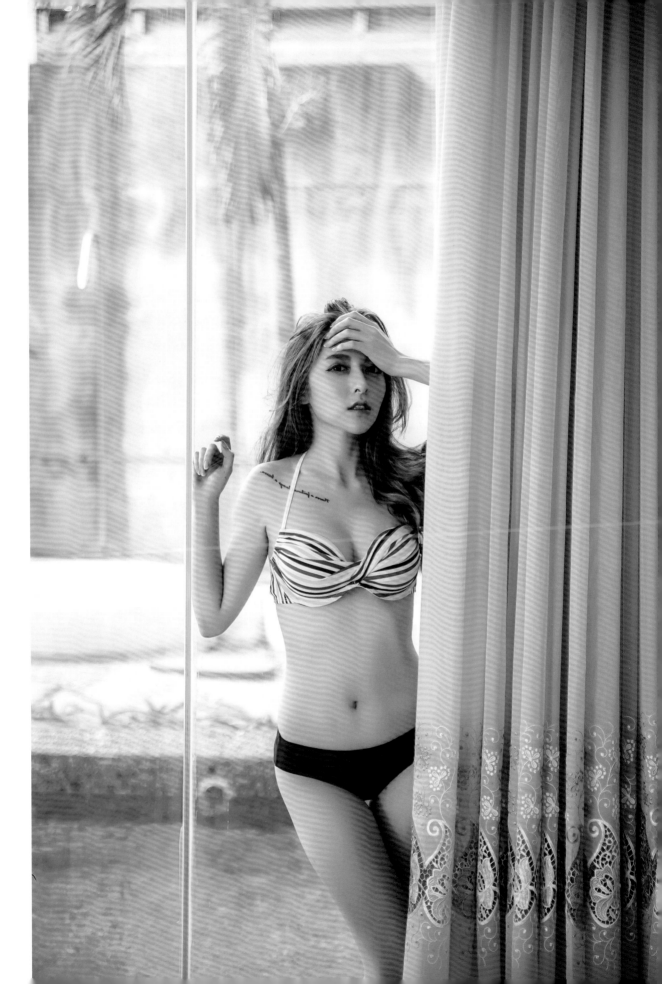

用二支燈增加光線的擴散範圍

　　因為前一次泳裝的拍攝是在寒冷的三月，就拍攝衣服而言，大多會提前一二個月拍攝當季的產品，所以在三月拍春夏衣服是很常遇到的事，但拍泳裝就有點可怕了。那次的經驗讓我知道再怎樣堅強的模特兒，寒風一吹還是會起雞皮疙瘩，在這樣的狀況下，模特兒的表現通常不會太好，討論後決定泳裝拍攝改在溫暖的十月底進行。台灣的 Motel 窗外通常會有不錯的景色和採光，但室內採光大多不足，造成拍攝時的困難。拍攝時，沒打光的話感光度得提升至 ISO 1000 以上，而且室內外色溫有點差距，需要打光讓室內外的光線一致。

　　① 這個房間的空間很大，佈燈的發揮空間很自由，首先要想的是戶外光線，或許可以加一道硬光打在人的身上，製造立體感，因此在模特兒的左側放一支外拍燈，利用它製造側邊硬光，燈放在離模特兒約 10 公尺左右的距離，距離遠一點的好處是出力夠大，光的擴散範圍會比較廣，就能打到模特兒旁邊的東西，製造帶有陽光氛圍的光影，打在模特兒身上的光線也會感覺比較自然。

　　② 把戶外的硬光處理好後，再來是室內光線。利用三角窗的光線感覺，在模特兒的前方放一支閃燈往後打跳燈，燈頭略微往地下，而不是平行的朝後方打，這樣光線會比較像是從戶外打入室內。

　　③ 因為是純室內的拍攝環境，所以模特兒的右側光線仍有些不足，再用一支燈降低模特兒的右側反差。燈與被攝主題之間的距離會影響光線的擴散程度。當光線的擴散範圍小，代表光線為硬光，反之，為柔光。如果想打出類似陽光直射的大範圍硬光，需注意燈直打時的距離與加強光線的擴散範圍，建議將二支燈放在同一平行線的位置上，燈頭的方向相差 10 至 15 度，會讓陽光的感覺更加的真實。

拍攝器材
YONGNUO YN560 III
1/2 CTO 濾片 × 3
金貝 DC 600 × 2
Canon 5D MarK II
Tamron 24-70mm F2.8DI VC
修圖軟體
Adobe Lightroom 5
Adobe Photoshop CS
模特兒
雪碧

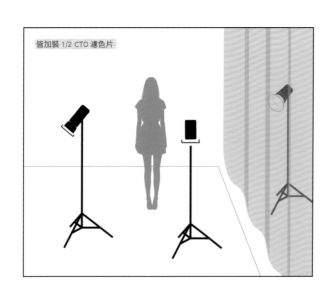

皆加裝 1/2 CTO 濾色片

TIPS

陽光在每個時段照射角度都不同，在室內所見的自然光角度自然也都不一樣，若想模擬直射的太陽光，可以利用二支燈來增加光線的擴散範圍。

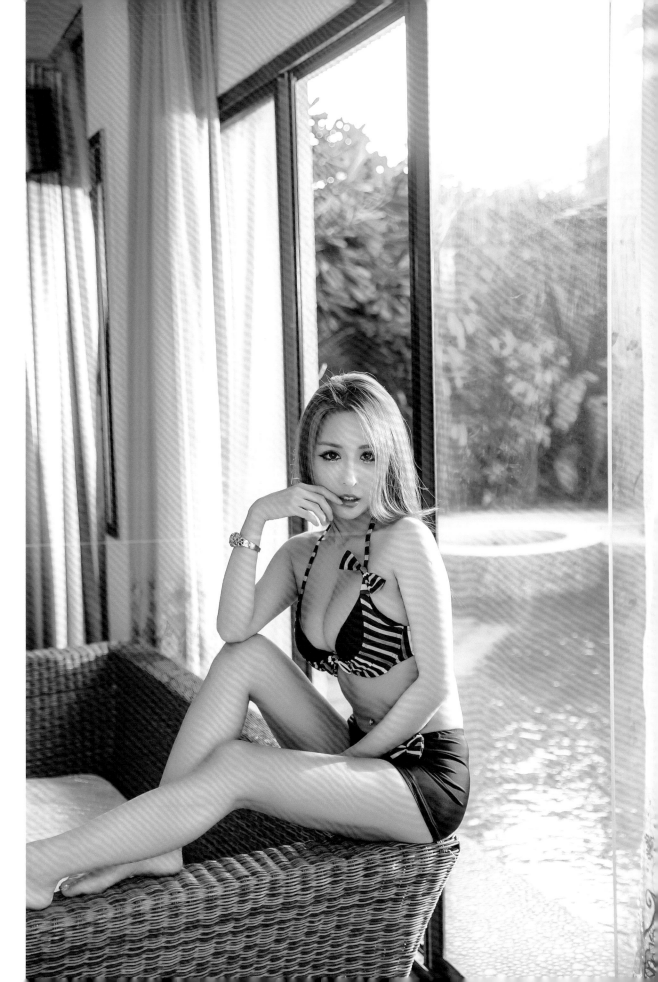

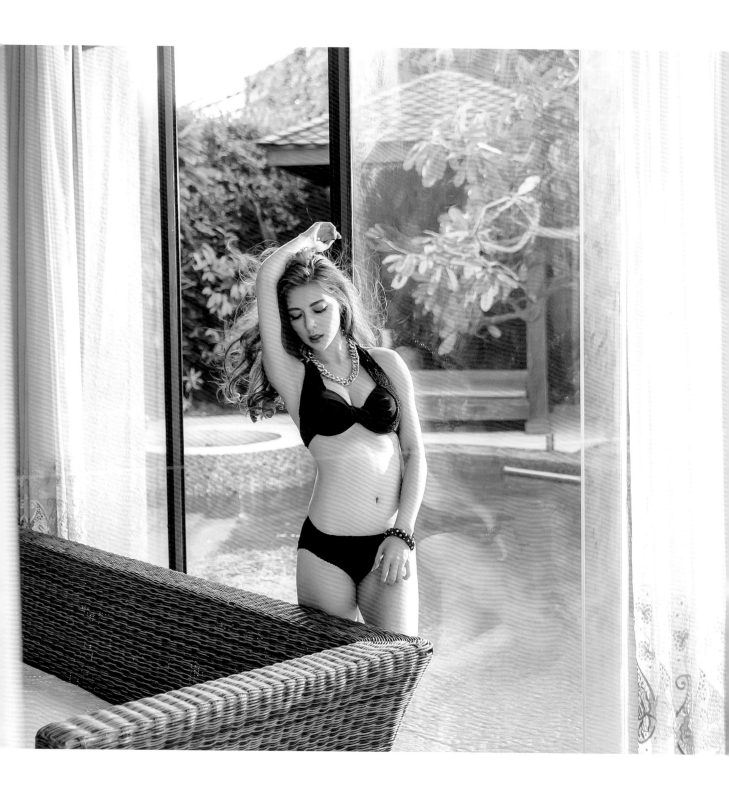

大出力加上高感光度製造假陽光

由完全沒打燈的照片可以看出出室內光線不足，更別提一片黑暗的戶外，所以無法用再前面的打光方式，利用戶外的光線來照亮泳池和造景。我先請模特兒轉個角度。應用房內的大窗戶，套用棚拍打自然光的概念，看能否扭轉悲慘的打光狀況。

① 因為這是有泳池的房型，若在戶外架一支燈，這支燈與窗戶會因為泳池而有段距離，當光線打到窗戶後，會變成大面積的光源，再加上拍攝時使用高 ISO（ISO 1000 以上），燈的出力變大，大出力加上大範圍的擴散光線，便能成功做出假的陽光氛圍。雖然光線在經由這樣的距離已足夠擴散，但只有單燈的話，怕光線擴散的範圍無法打到背景上，於是我在泳池的遠方放了二支燈，並拉開一點距離，讓打入室內的光線是有連續性的，第一支燈打在模特兒身上，第二支燈打在背景上。

因為距離，穿過窗戶的影子會明顯出現在模特兒後方的牆壁上，不過，要注意打在模特兒身上的直射光，光質比較硬，若沒有控制好反差，模特兒臉上的影子會變得很生硬，因此我讓戶外燈的位置與模特兒的肩線平行。燈放太前面（與胸線平行），會產生很不自然的光線，這樣的光影就不是我們要的了。

② 室內光線不足，我們無法只靠戶外光線打亮整個環境，加上為了降低模特兒身上的硬光反差，因此在模特兒的前方放了二支閃燈打跳燈。一樣是微微往地上打，剛好模特兒前方是電視牆，它的反射光線剛好夠大可以做出眼神光，提升照片的質感。

台灣的 Motel 可說是很好發揮燈法的好地方，因為大窗戶且有足夠的空間製造大範圍的跳燈提供軟調補光，或製造大範圍的直射光。但我還是要強調「光」是照片的原料，沒有原料，機器也無法生產。找到好的光線就要多加利用，這是入門打燈應該學習的事。

拍攝器材
YONGNUO YN560 III × 2
金貝 DC 600
金貝 HD 600
1/2 CTO 濾片 ×4
Canon 5D MarK II
Tamron 24-70mm F2.8DI VC
修圖軟體
Adobe Lightroom 5
Adobe Photoshop CS6
模特兒
馬采妍

TIPS

遇到複雜的拍攝環境不要慌張，謹記光線是照片的靈魂所在，尋找可以反射的材質，利用光的擴散及反射，創造你自己的燈法。

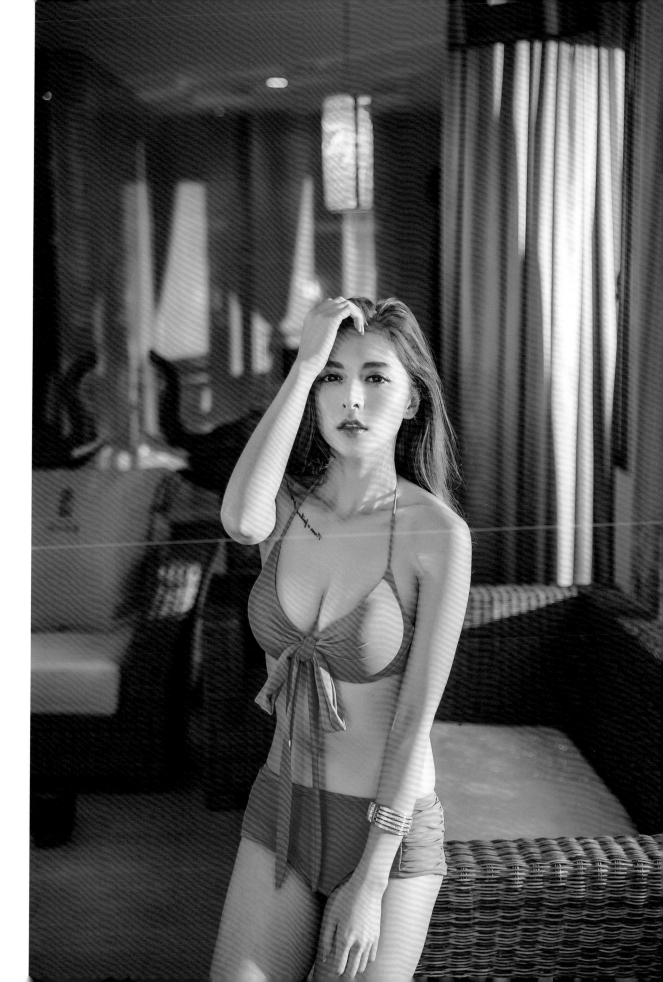

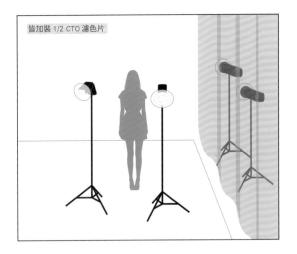

皆加裝 1/2 CTO 濾色片

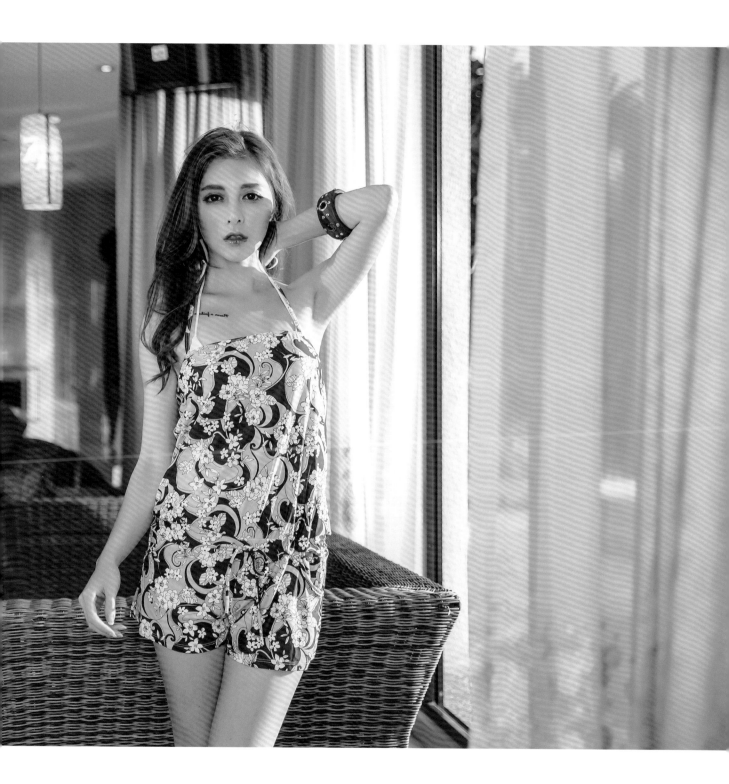

拍攝混合光源需維持色溫的平衡

　　我常用混合光拍攝，除了亮度的控制外，「色溫」的平衡也是另一個重點，因為不同的色溫（如果是好的色溫對比就沒什麼問題）混雜在一起會讓修圖變得複雜，例如：一邊藍一邊紅的補光，或有七彩霓虹燈的舞台場景。不同品牌的燈具也會有色溫差異，這些都是接觸打光後會發生的狀況。如何融合不同色溫的閃燈，並用來拍攝混合光源，便是混合光源的拍攝課題了。以前在剛接觸閃燈時，我只知道濾色片是用來把光線改成紅色或藍色，沒有控制好，拍出來的照片就會變得很「LOW」，以前覺得濾色片是二面刃，用的好時尚，用不好「LOW」到不行。而我的誤解直到看了一些書後，才有用濾色片更改色溫的觀念。

　　以我使用的 ROSCO CTO（Color Temperature Orange）濾色片來說，一片 CTO 濾色片可以降下色溫 3000K，1/2 CTO 濾色片可以降下色溫 1800K 至 2000K，1/4 CTO 濾色片可降下色溫 1000K，可依你所想要的色溫程度，使用不同濃度的濾色片。而 CTB 濾色片（Color Temperature Blue）的功能為提高色溫，1/4 CTB 濾色片約可提高色溫 500K，若在暗處以閃光燈補光，可確保閃光燈的色溫不會太低。一般來說，閃光燈較少用到 1/2 以上的 CTB 濾色片，除非是想提高鎢絲燈的色溫。

　　而在使用濾色片之前，得先了解自己手上閃光燈的色溫值。我們可用閃光燈直打於灰卡（或任何灰色的物體）上，用 Lightroom 的滴管（或可用滴管改變色溫的後製修圖軟體）點照片，就可以知道閃光燈的色溫，不過，這不是精準的，只是為了讓你了解自己手上打光工具的色溫值。（可參考 182 頁）例如：金貝 DC 600 和金貝 HD 600 的色溫差異約 800K 左右，神牛 V850 閃光燈則是比金貝 DC 600 的色溫多了 500K。要注意自己選擇的濾色片，加錯濾色片會無法統一色溫，造成雙色溫的現象。

在這個拍攝場景裡面，室外使用金貝 DC 600 搭配雙燈頭，室內使用金貝 HD 600 及神牛 V850 閃光燈打光。我在室內的金貝 HD 600 及神牛 V850 閃光燈的燈頭前加裝 1/2 CTO 濾色片，雖然這兩支燈具的色溫相差 300K，但因為是打跳燈反射光線的色溫差異不會太大。觀察現實生活，你會發現其實每個地方都有些色溫差異，為了模擬日常所見的真實感，我想保留畫面中背景陽光的暖度和室內燈泡的色溫，所以讓室內外兩組燈具的色溫大約相差 500K 左右。

① 將室外的金貝 DC 600 雙燈頭各自加裝二片 1/4 CTO 濾色片，疊加後色溫下降至 1500K，融合整體畫面的色溫。雖然我們現在可以使用影像後製軟體調整色溫，但多燈的混合光源，色溫相當複雜，需要花很多時間調整色溫，善用濾色片的組合，除了可以省時外，拍攝也會較為精準。燈的位置與模特兒的肩線平行，製造側邊的高光區，另一支燈則打在模特兒背後的背景上，利用窗戶和阻礙物製造背景的光影層次。

② 另外二組燈放在室內，一支燈放在模特兒的右側，燈頭朝牆面打光，製造正面補光，最後的 V850 將燈頭朝地面打光，利用地面的反射光修正臉部下方的反差。

拍攝器材
神牛 V850 閃光燈
1/2 CTO 濾色片
1/4 CTO 濾色片 × 2
金貝 DC 600 雙燈頭
金貝 HD 600
Canon 5D MarK II
Tamron 24-70mm F2.8 VC
修圖軟體
Adobe Lightroom 5
Adobe Photoshop CS
模特兒
瑋瑋

加裝 1/4 CTO 濾色片
加裝 1/4 CTO 濾色片
加裝 1/2 CTO 濾色片
加裝 1/2 CTO 濾色片

TIPS

在混合光源的情境中，需了解自己手上的燈具色溫及善用濾色片。

分析現場光線找出變動因素

拍攝器材
神牛 V850 閃光燈
金貝 DC 600
1/4 CTO 濾片 ×2
Canon 5D MarK II
Tamron 24-70mm F2.8 VC
修圖軟體
Adobe Lightroom 5
Adobe Photoshop CS6
模特兒
Aiu

以人像外拍打光來說，我比較喜歡陰天，因為可以打假陽光，也可用地面跳燈補光。如果是晴天（陽光很斜）可能只有不停換位置壓光，燈法的變化較少。這次的拍攝，上天聽到我的心聲後，下車詞十五分鐘之內就送來大陰天，只是下手重了些，還加了幾滴雨給我……隧道是人像攝影師又愛又恨的地方，優點是能拍出特別的光影層次，但明暗對比極大，雖然可以打閃燈降低反差，但隧道內紅磚的反光不好處理，只能依現場反光的情況來改變燈具的色溫。

曾想過在模特兒的正前方使用八角罩，或從隧道外打光，但隧道內因為有「風洞效應」，風都很大，更別說是在海邊的隧道了，跟颱風沒什麼兩樣，只好改變打光的方式。觀察一下現場的環境，隧道的外面有樹，所以我想先試看看用閃燈加上 1/4 CTO 濾色片，從外面打入類似太陽的光線，決定好主光的感覺，再擺補燈的位置。

① 想要模擬陽光的光線從天空灑落在樹梢之間的感覺，決定主燈以金貝 DC 600 加上 1/4 CTO 濾色片，燈架盡可能拉高約 2.8 公尺左右，燈頭朝下微斜 30 至 45 度之間，擺的位置於模特兒的右側（拍攝者的左側），並與模特兒的肩線平行，但為預防硬光會直接打到模特兒的正面修圖不好處理，將燈往後移一點點。

② 原本是希望能以現場的自然光來補模特兒左側的反差，但主燈架好後，發現模特兒身上的亮暗反差仍然過大，為保留隧道的細節，無法用後製軟體將模特兒身上的暗部拉高，所以還需要二支燈來降低反差。

③ 我在模特兒的正面和左側各加一支燈，正面的金貝 DC 600 加上 1/4 CTO 濾色片，維持色溫的整體調性。放在模特兒左側的神牛 V850 閃光燈，與金貝 DC 600 色溫相差約 600K 至 700K，原本想加裝 1/2 CTO 濾色片，但試拍後發現隧道內的紅磚反射光線模特兒正面的色溫偏紅，但右側的光線色溫卻很正常，所以只要拿掉閃燈上的濾色片，便解決色溫的問題了。

TIPS

觀察分析現場光線，找出變動因素，適時調整。

沒有打光

模特兒的反差太大

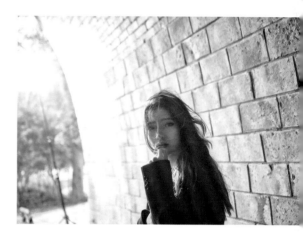

打光

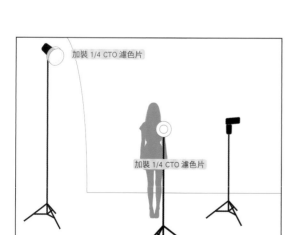

加裝 1/4 CTO 濾色片

加裝 1/4 CTO 濾色片

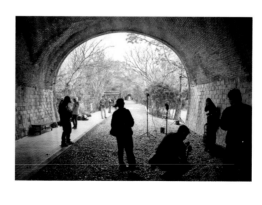

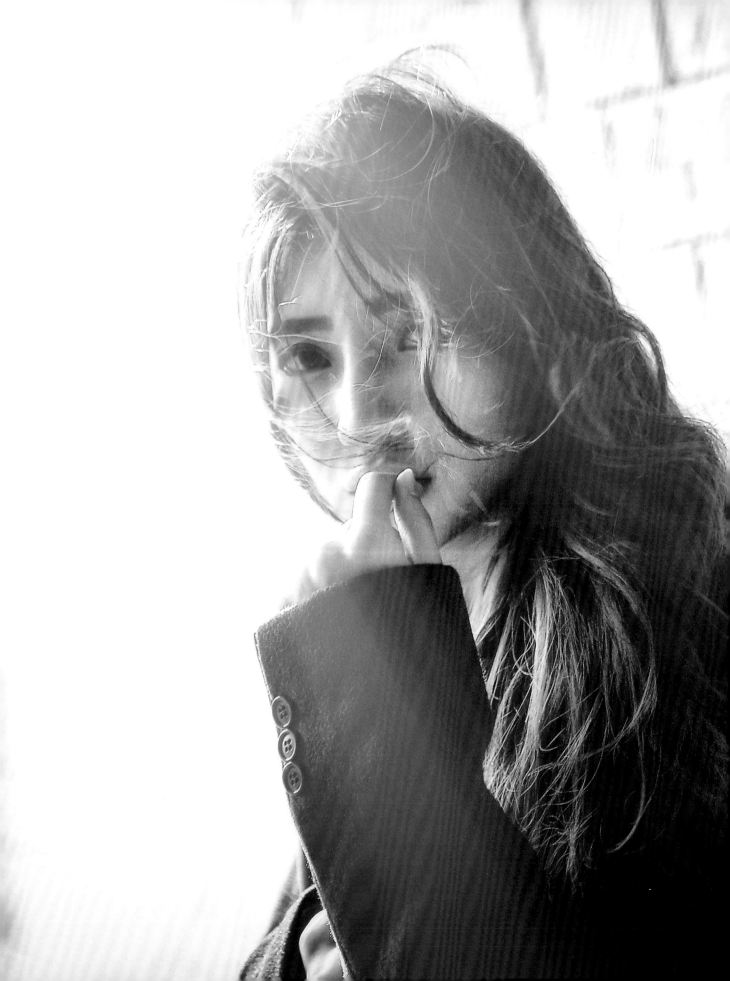

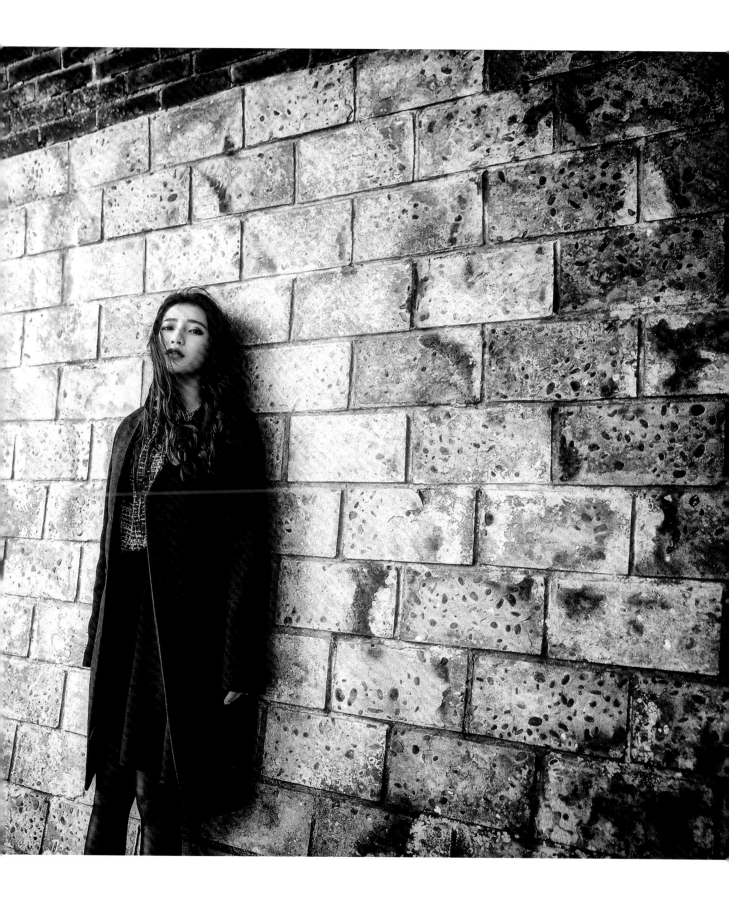

拍攝混合光源要注意色溫與光質

　　混合光源是很常遇到的拍攝環境，不論是自然光、天光、燈光或其它環境光，要注意的就是色溫和光質的軟硬，沒拍好的原因大多出在這兩個問題上。雙色溫若沒有打在同一平面或許可以當成是個人創作，但是當光線於單一平面上，色溫卻相差 500K 以上，常會讓人亂了手腳，我們能做的除了了解自己燈具的色溫以外，也能靠濾色片來調降現場光線的色溫。

　　光質的軟硬會影響主燈與補燈的角色，觀察影子及光影的狀況，就能了解它們的差異。此外，善用不同的燈具或以跳燈的方式柔化光線，也可以改變光線的硬度。在混合光源的拍攝環境中，只要抓到色溫及光質軟硬的要點後，便能理出頭緒，打出你想要的燈法。

Part 5 人像外拍補光 簡單三步驟

外拍打光是就大家剛開始接觸人像攝影時,第一種會碰到的打光情境,例如在大太陽底下的補光、壓光技法的表現……等,陽光的質感與棚燈光線所營造的氛圍是有些微差異的,但我們該如何好好利用自然光,並利用打燈的技法加強影像的張力呢?其實外拍打光沒你想像的困難,只要簡單三個步驟便能完成。

逆光時利用打光保留畫面的亮部細節

這些照片是在鼓浪嶼所做的拍攝，冬天下午四點後的光線屬於暖調，光線呈斜射狀態，若要拍攝斜逆光，通常會在模特兒的另一面放上反光板，這是快速降低反差，並把模特兒打亮的方式。不過，對於旅行就是要輕鬆的我而言，帶 180 公分反光板真的很累贅，如果退而求其次帶小的反光板又無法拍大景，所以我寧願不帶反光板，另外想辦法降低反差。不用反光板，就得尋找有無能降低反差的東西，但因為想拍的位置都是長廊，反射光線都不太足夠，該怎麼辦呢？也許可以借力使力打光加強光線，所以我在模特兒對面的牆架起閃燈。

很幸運的是這面牆的面積夠大，反射的效果還不錯，只是色溫有點可惜，當時的陽光色溫約在 4600K 至 4800K 左右，而 YONGNUO 閃光燈的色溫 6700K 至 7000K 左右，兩者的色溫差距過大，會讓照片出現雙色溫，得利用濾色片來平衡。

外拍時，閃光燈的濾色片我大多使用 1/2 CTO 濾色片，因為 1/4 CTO 濾色片對小閃燈而言，頂多調成跟外拍燈相近，色溫仍偏冷，無法模擬夕陽的色溫。若要模擬陽光，濾色片大多要 1/2 起跳，加上去大概可以降低色溫 1800K 至 2000K，讓閃燈的色溫偏暖。之前曾加裝全 CTO 濾色片（約降 3000K），但色溫太暖不適合。若是使用外拍燈，使用 1/4 CTO 濾色片即可，因為一般外拍燈色溫約在 5700K 至 6000K，當然也有例外，像金貝 DC 600 的色溫約 5200K，如果再加上 1/2 CTO 濾色片，色溫就會過暖。

或許你會想若直接拍拉高快門、光圈應該也可以吧？其實是可以的，但背後的建築物會因曝光過度失去層次，雖然目前的相機能力都不錯，但過曝太多再後製拉回，還是會有色階損失的問題，所以我在這裡打一支跳燈降低模特兒與背景的反差，讓前後景的色階不會因為過份的拉回而損失太多。雖然現在的相機感光元件越做越好，但對於比較平價的低階機種仍有寬容度的問題，打光多少能解決這樣的問題，也可增加照片的層次。

拍攝器材
YONGNUO YN560III
1/2 CTO 濾色片
Canon 1Ds MarK III
Canon 50mm F1.4
修圖軟體
Adobe Lightroom 5
Adobe Photoshop CS
模特兒
潔晞

TIPS

閃光燈色溫約 6300K 至 6900K，外拍燈色溫約 5700K 至 6200K。拍攝逆光照片時，可打光並利用濾色片平衡色溫，保留畫面的亮部細節。

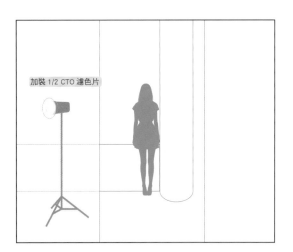

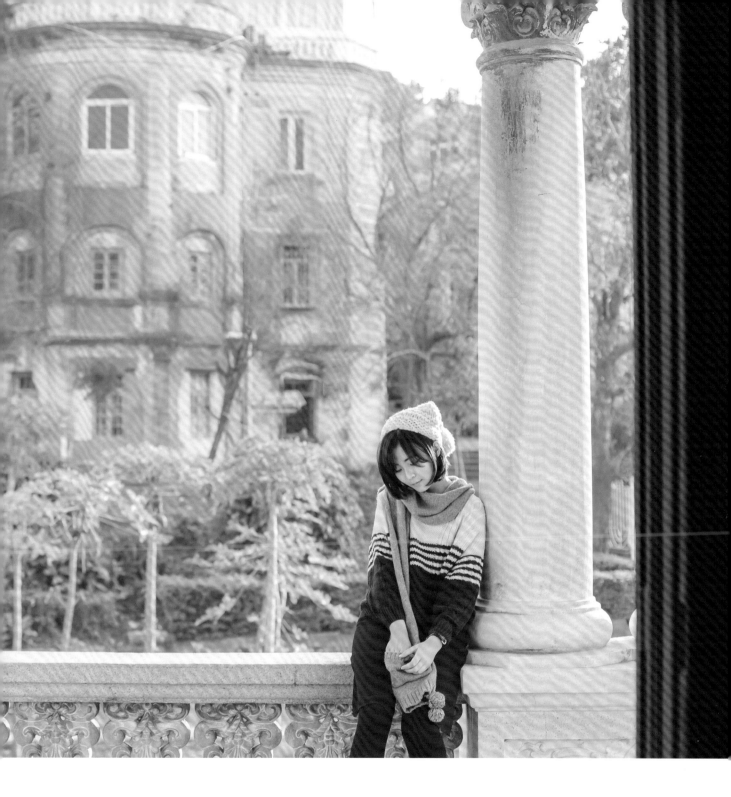

正中午頂光用外拍燈補光

拍攝器材
金貝 DC 600 單燈頭
120 公分八角罩
Olympus EP-L1
Panasonic 14 mm F2.5
修圖軟體
Adobe Lightroom 5
Adobe Photoshop CS
模特兒
傻鼠

　　太陽光下的補光一直是人像外拍中很常遇到的問題，我們不像日本、韓國，擁有中午仍是斜射的陽光，也沒有大陸因很糟的空氣形成天然柔光幕，每當日正當中外拍時，要對付的是位置固定但光線卻不好控制的太陽光。我在早上十點至下午二點間，通常是不太拍照的，因為太陽位於頭頂正上方，光線的位置屬於頂光，會在臉上形成強烈的陰影，而且天氣也很熱，除非有特殊的拍攝情境設定。之前手上雖有外閃可用，但對於太陽光的壓光而言，一、二支外閃還是沒辦法應付長時間的工作，特別是手上的外閃越來越燙時，要考慮的可能是閃燈的狀況了。

　　大家都知道於太陽光的環境下拍攝時，若光圈設定為 F8、ISO 200，快門速度大多落在 1/125 秒以上，光圈若為 F4，快門破千也是常有的事，把這樣的參數放在攝影棚內，棚燈出力最少都是在 200W 以上。如果攝影棚十分空曠或有完全遮光，棚燈出力可能會更大，而閃光燈最大正向出力也大多落在 200W 左右，代表你如果希望打出來的光線要跟太陽光打成平手，閃光燈一定得全出力。雖然現在已有鋰電閃光燈可快速回電，但長時間拍攝讓閃燈過熱過度耗損生命並非最好的選擇。

　　我通常會用更大出力的外拍燈有取代這樣的工作，把閃光燈用在高感光度時的補光工作（ISO 500 以上拍攝狀況），低感光度的拍攝就交給外拍燈。從沒有補燈的照片看出，當時的陽光強烈，模特兒因為戴上帽子，擋掉一部份的光線，在臉上形成強烈的陰影。如果此時用外閃補光，出力應該會不夠，更別說要再加上八角罩，出力會減弱更多，因此使用金貝 DC 600 加上 120 公分八角罩，讓光質偏軟。由於我想讓背景的亮度於正常值內，所以先對背景測光，這時外拍燈的出力設定為 300W。這樣的出力已經超閃燈的出力範圍，所以在正中午太陽下，外拍燈才是王道。這個拍攝情境其實也能用反光板補光，但我取景的畫面為廣角且當時海邊風很大，就沒有用反光板了。

TIPS

很多打光的情境，大都是因為光線不良或反差過大，無法使用後製軟體修正。太陽光其實是最好的燈具，所見即所得，有利於引導模特兒和換景，讓你能直覺拍攝，可以更專注於當下的情感。

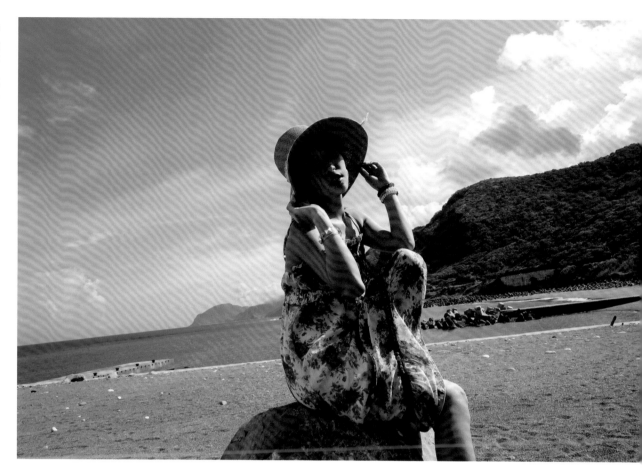

沒有補光，臉上反差很大

分析現場主光便能決定補光

頂光時打燈是攝影師常會去挑戰的課題，在頂光的情況下補出好光，不但可提高作品的可看度，也能讓自己拍照的時間能多出一至二個小時（特別是只有白天能拍攝的情況下）。觀察一下會發現頂光的補燈如同棚拍背景紙的佈光，都有一定的道理存在。

回想在背景紙上會使用的光線：有決定照片調性的主光、修正反差的補光和製造效果的效果光。而外拍時，仔細分析現場光線、模特兒、背景的位置後，了解主光是誰，就能釐清該如何補光。拍攝現場的太陽位置於模特兒的頭頂後方，屬於頂光，光質偏硬，臉上會有不好看的陰影，需要補光修正。不過，這道頂光同時也提拱整個環境中大部份的照明，只好將太陽作為一個主光，再想辦法補其它的光線。

因為我想要自己決定模特兒正的補光，便以保留模特兒上方的自然光感與背景細節為主，所以當下測光，固定好光圈和快門數值後，再幫模特兒做正面補光。確認好相機的曝光值，再來就是決定補光要用的光質和出力。

當成主光的太陽光光質是比較生硬的，如果補光也是硬光的狀況下，會在模特兒的後方產生另一個影子，照片中會出現兩個影子。為避免這個狀況，我採用 135 公分八角罩，並將正面的第一層布拆掉，只留內部的單層，讓光質不會太軟，補光的感覺才會比較接近太陽光的質感。由於太陽光和外拍燈的色溫有些差距，加上八角罩的柔光布也會讓色溫往上增加 200K 至 300K，所以在燈頭上加 1/2 CTO 濾色片，平衡色溫。

補完模特兒身上的光線後，發現後方背景的牆面偏暗，光線感覺有點單調，所以我使用金貝 DC 600 雙燈頭，加裝 1/4 CTO 濾色片，打出樹的影子，營造牆面的光影層次，讓背景的感覺沒那麼單調。

拍攝器材
金貝 DC 600 雙燈頭
金貝 HD 600
副廠 135 公分八角罩
1/2 CTO 濾色片
1/4 CTO 濾色片 ×2
Canon 5D MarK II
Tamron 24-70mm F2.8 VC
修圖軟體
Adobe Lightroom 5
Adobe Photoshop CS
模特兒
馬采妡

加裝 1/4 CTO 濾色片

加裝 1/2 CTO 濾色片

TIPS

外拍時，一樣也是找到提供現場最主要的光源，便能決定所需的補光工具。

把太陽當成效果光

拍攝器材
金貝 HD 600
快收式 70 公分銀面雷達罩
Marumi DHG 77mm CPL
Canon 1Ds MarK III
Canon 24-105mm F4L IS
修圖軟體
Capture one 8
Adobe Photoshop CS6
模特兒
安妮

外拍照最怕移動不方便，川西旅行我在有限的空間中只帶上金貝 HD 600、神牛 V850 閃光燈、一支銀傘、一個 120 公分快收式八角罩和 70 公分快收式雷達罩。因為都是快收式，所以可當成三支傘收納，這三種器材打出來的光質分別是由軟到硬。不過，青康藏高原的公路風都很大，根本無法使用銀傘和八角罩，只能用輕便且穩固的 70 公分快收式雷達罩打光。雖然只有一個燈具可用，但別忘了我們還有「太陽光」，整個拍攝過程就是在和太陽光玩主副燈的遊戲。

右上的圖是在青康藏高原的公路上，這張其實是臨時起義的拍攝。觀察現場光線走向後，我決定讓太陽作為效果光，為了讓打在模特兒身上的主光不受太陽光干擾，把太陽放在模特兒的右側（可觀察影子的方向），目的是要讓模特兒身上的光線是由我手上的燈來完成。

接著對場景測光，發現自然光太亮，如果取全身景，燈的出力無法打亮全身[*]，所以我在鏡頭前加裝 CPL 偏光鏡，減少進光量，降低現場光線凸顯主體。此外，偏光鏡能放慢快門速度，使用大光圈增加燈的出力，主燈的強度能壓過現場的自然光線。我在這用金貝 HD 600 加裝 70 公分快收式銀面雷達罩，因為是銀面的關係，打出來的光質偏硬且具有擴散性，便能打亮模特兒全身。從右邊沒有打光的照片中，可看出因為模特兒的正面比較暗，無法凸顯主體，打完燈後，模特兒會變得明亮有立體感。

在川西拍照，有很多漂亮的斜射光，很多時候我都沒有用到燈具，主要的原因是現場已有很棒的光提供給你了，何必硬要打光呢？如果非必要其實不用打光，通常打光是為了彌補現場的不足，例如直射光太強，用補光來改變現場的光感。為了打光而打，就像已吃飽了硬吃一樣，下場通常不會很好，若現場的光線很棒，不妨盡情享受自然光拍攝的感覺吧！

TIPS

外拍打光的方法，除了記得基本公式外，配件之間的相互搭配運用也是能改變光感的關鍵。

註：因為每台相機的同步快門速度不同，為了讓燈具與相機快門同步，快門一定要維持在 1/200 秒以下，假如原本的拍攝設定為光圈 F8，快門 1/1600 秒，但為了讓燈也能同步，快門一定得變成 1/200 秒，光圈會縮小變成 F22，燈的出力受光圈大小的影響，縮小光圈值，等於減弱燈的出力。

由圖可看出太陽位於模特兒的右側，且模特兒正面需要補光

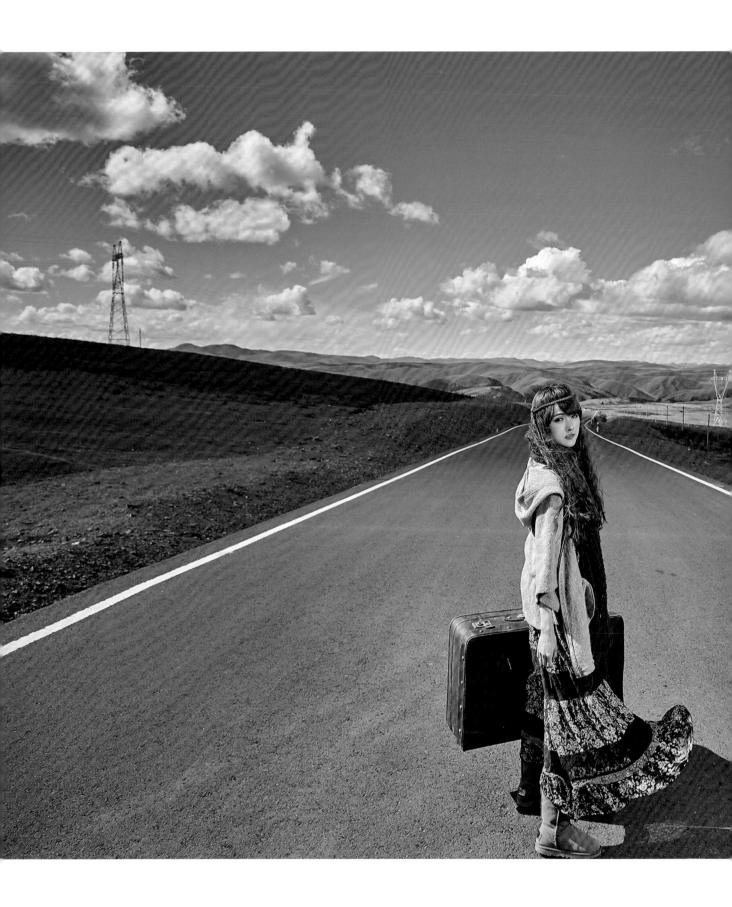

＃ 利用 CPL 減光鏡搭配外拍燈壓光

在乾季前往川西，我只帶出力夠的外拍燈和可補光用的燈具，依太陽的狀況，我選擇一支最大有 600W 出力的燈，可於這樣的天氣狀況下補燈，若是陰天也可當作主燈使用。因為當地風都很大，所以燈具選擇輕便好攜帶的 70 公分快收式雷達罩，如果燈具太大對助手而言會是負擔，而且可能會造成危險。

有趣的是整個中國都是同一時區，川西十一月的日出時間約在早上七點五十分左右（其實我們所在的位置經度已跟泰國曼谷差不多了），我們可在早上八點五十分時拍到一般應該在七點五十分才能看到的光線，而它的光線是比較斜的，像是太陽剛出來的感覺。因為是斜而有力的光線，便把太陽當成是主光使用吧！

一樣先對場景測光，將曝光值降 1/3EV，讓畫面的顏色較為飽和，並保留邊緣的光線感。不同於夕陽的斜射光，日出的斜射光光質偏硬，這邊有兩個做法可以壓過現場的環境光，一種是直接用燈的出力與現場環境光對抗，而金貝 HD 600

最大出力 600W，得外接觸器才能支援高度同步功能，但因為高速同步運作原理不同，一旦啟動便會降低燈的出力，除非你手上的燈具出力能達到 1000W 以上，所以我沒用這個方法。我在鏡頭前加裝 CPL 減光鏡，降低進入鏡頭的光線，維持燈具的出力。

拍攝現場的光線是偏暖調的，冬天陽光色溫最高都在 5000K 至 5200K 左右，而金貝 HD 600 色溫為 5800K 至 6000K 左右，為平衡色溫於燈頭前加裝 1/4 CTO 濾色片降低色溫。此外，當時太陽光質偏硬，雖然能直打，但不是我要的光感，所以加裝 70 公分快收式雷達罩柔化光線，降低整張照片的反差，讓模特兒清楚景也不會過曝，人帶景的打光照片就完成了。

拍攝器材
金貝 HD 600
70 公分快收式雷達罩
Marumi DHG 77mm CPL
1/2 CTO 濾色片
Canon 1Ds MarK III
Canon 24-105mm F4L IS
修圖軟體
Capture one 8
Adobe Photoshop CS6
模特兒
安妮

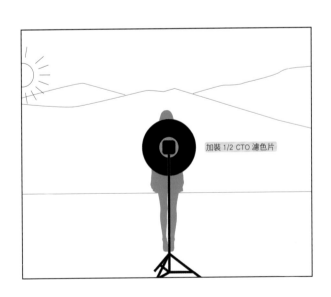

加裝 1/2 CTO 濾色片

TIPS

外拍打光的思維與棚拍是很相近的，簡單來說，就是選擇主副燈的遊戲，依據你想要的光感，決定手上的工具及角色。

先對背景測光

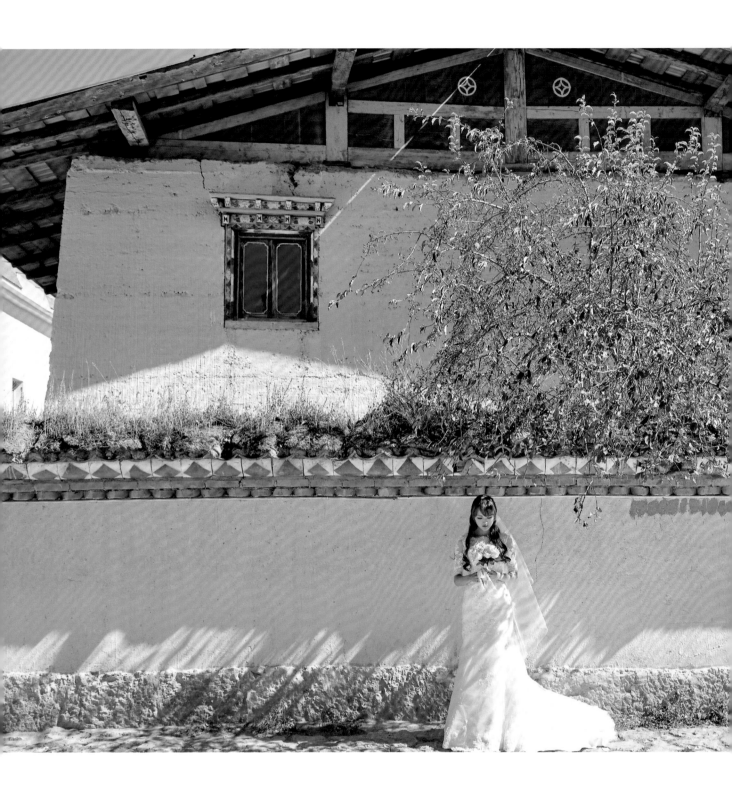

把自然光當成現場光源的一部份

我剛開始學攝影時，常看人像外拍的壓光作品，大都是背景較暗模特兒較亮，所以自己在外拍打光時，也多朝這方向學習，但因為燈具的出力不夠，還有無法確切掌握光線，常拍出失敗的作品。陽光其實是打光的好朋友，特別沒有帶很多燈的時候，便可考慮把陽光當成其中一支燈，手上的燈作為補燈。

拍攝當天天氣不錯，下午四、五點的光線質感很好，只要模特兒前方加個反光板，應該就能有不錯的照片質感。但因為我想拍攝全身帶景，便無法使用反光板，改採打燈的方式。

我把自然光當成現場光源的一部份，先測光記錄數據，以這個參數為基準，再調整補光的出力。現場光線的拍攝參數 ISO 160、光圈 F3.2、快門 1/125 秒。請模特兒站在比較暗的地方，讓模特兒身上的光線由打燈來照亮，因為會打光所以不考慮模特兒正面的亮度。此外，怕現場自然光太亮會搶過模特兒，將光圈調至 F4，稍微降低整個環境的亮度。

補燈是使用金貝 FL 500 外拍燈，並在燈頭前加裝 1/2 CTO 濾色片，讓補光的色溫與背景光線的色溫一致，並加上 100 公分快收式雷達罩柔化光線，然後燈架高度高過模特兒的頭，燈頭往下角度約 30 度，並把燈放斜一點，而不是從模特兒的正面打光，這樣可以做出畫面的暗部區，增加立體感，按下快門，這張照片便完成。

拍攝器材
金貝 FL 500 外拍燈
100 公分快收式雷達罩
1/2 CTO 濾色片
Canon 1Ds MarK III
Canon 24-70mm F2.8L
修圖軟體
Adobe Lightroom 5
Adobe Photoshop CS6
模特兒
妮妮

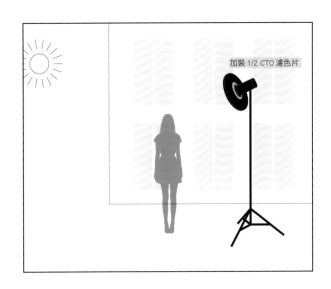

加裝 1/2 CTO 濾色片

TIPS

如果外拍現場有好的光源，將它融入畫面，會讓照片更有力。

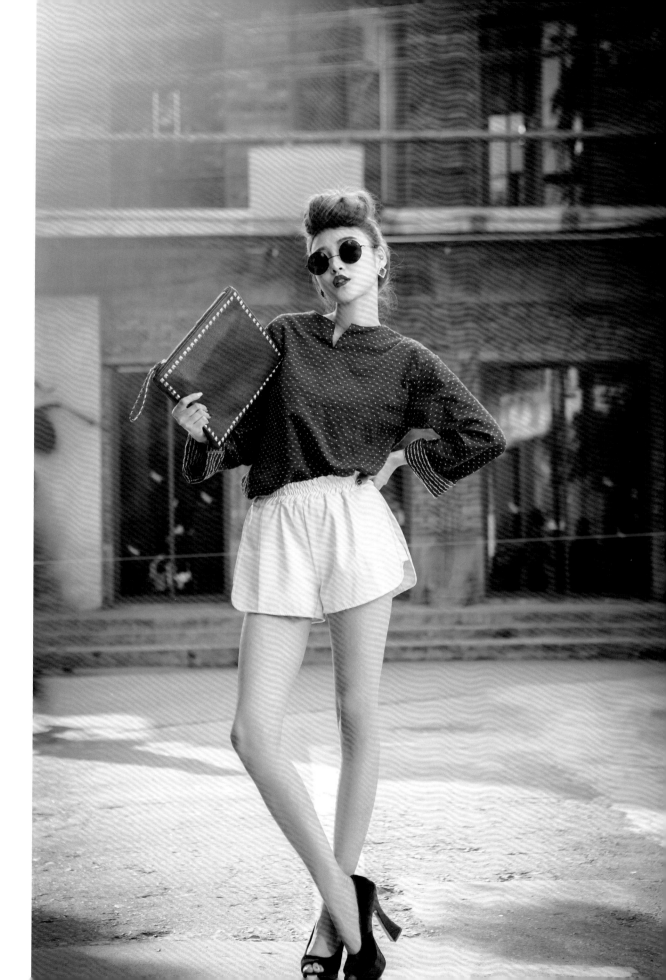

依現場自然光選擇合適的控光工具

剛學攝影時，對打光最驚訝的技法十之八九都是「壓光」吧？我當時第一次看到壓光的照片，在螢幕前呆看很久。想在陰天拍出氣勢、顏色飽和，並在逆光處凸顯模特兒，很多人會選擇使用壓光這個技巧，不過，若沒建立好光線的概念，雖然照著拍，就是拍不出好照片。我也曾在多次嘗試下慢慢失去信心，後來透過上課和多看書，建立好該有的觀念才抓到訣竅。其實壓光不難，簡單三個步驟即可完成，分別是對背景測光、把模特兒放在暗部、選擇你想要的光感。

先對背景的測光，了解現場背景的亮度，才能設定其它燈具的拍攝參數。通常我測光後，曝光值會再減 0.3 至 0.6EV，如果希望畫面背景比較暗，帶有較重的戲劇性，也可減至 1EV 左右。

再把模特兒放在暗部，是為避免打燈的光線被自然光影響，另一方面是為控制模特兒身上的光線，減少不必要的變動因素，讓打光的環境單純化。在有陽光的環境，亮暗比較好分辨，但陰天稍微麻煩一點，可以請模特兒轉一圈，看哪個模特兒臉上哪個位置的陰影比較重，那個位置就是整個環境的暗部。

選擇想要的補燈光感，因為在第一步已先降低背景的亮度，打光的出力用正常值拍攝即可。因為拍攝現場的天氣是陰天，所以我在這使用八角罩融合燈具與現場的光線，不用雷達或單燈罩，也是因為這兩個控光工具打出來的光質偏硬。

戶外壓光的步驟真的不難，只要你掌握基本原則就能成功拍出好照片。

拍攝器材
Elinchrom D-Lite 2（200W）
Elinchrom 100 公分深八角罩
金貝 EN 350 逆變外拍電源
Canon 5D MarK II
Canon 24-105mm F4L
修圖軟體
Adobe Lightroom 5
Adobe Photoshop CS6

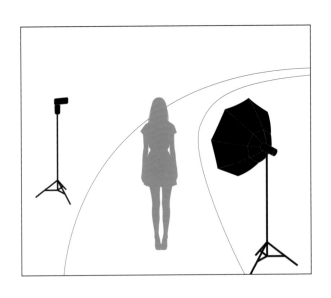

TIPS

壓光技巧只需簡單三個步驟，視現場自然光選擇合適的控光工具。

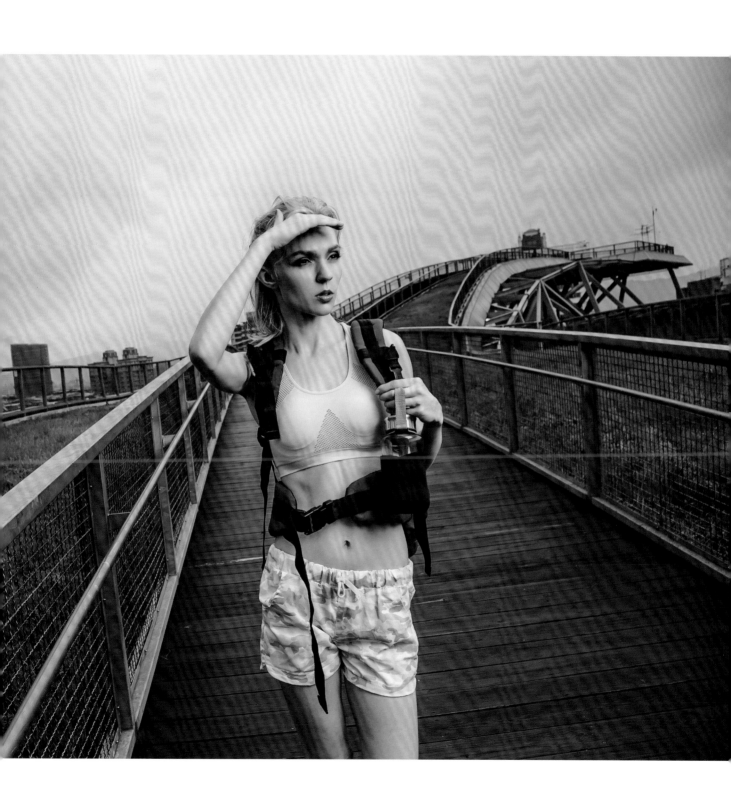

外拍的三種補光方法

夏天在大太陽底下拍攝人像，雖然可以使用反光板快速完成修正反差，但如果要帶大景，反光板的補光範圍就會有些限制，而且反光板持續性的強光對模特兒的也是很大的考驗，此時利用閃光燈補光便是可行的方法。

原訂計劃的拍攝時間為下午三點之後，這時候的陽光照射角度比較斜，當主光或補光，會比頂光好上很多。不過，人算不如天算，那天雲層在中午之後漸漸多了起來，以台灣夏季的光線角度而言，三點之後的照射角度還是不夠斜，如果沒有補光，模特兒臉上會出現不好看的陰影，破壞照片的質感，所以我在這用二種打光方法來修正這個問題。

方法 1　使用控光工具，拍攝現場有人提供 90 公分的雷達罩，可以先看看會打出什麼效果。一樣先對現場測光，紀錄現場的曝光值，我並沒有因為有高速同步功能，而在白天去應用（原因後面會說明），所以將觸發器的快門速度控制在 1/160 秒左右，測好曝光值後，減一點 EV，降低現場環境的亮度，用打光來凸顯模特兒。拍攝後預覽，發現背景的氛圍太暗，不是我想要的，再試拍，1/40 秒的背景光線符合我心中所想，但快門速度太慢，便調整光圈為 F8 和燈的出力，讓安全快門提高至 1/80 秒。

方法 2　把現場光當成主光，對地面打跳燈的手法修正模特兒下方的反差。先對模特兒測光，保留臉部高光區的光感，測光值在過曝邊緣即可。將這個測光值作為現場的拍攝參數，燈頭朝地下打跳燈，類似從地面補反光板的方式，利用經由地面的反射光線補模特兒下方的反差，也可提供模特兒眼神光，是一石二鳥的手法。

方法 3　使用壓光技巧，凸顯模特兒。一般來說，若為簡單的壓光，要先觀察現場的模特兒與背景的曝光比。一樣對現場環境測光，因為拍攝當天的雲層很有戲劇感，希望保留雲層的部份，可是雲層和地面的反差過大，我也不想失去地面的亮度，如果地面全暗，背景會顯得太空很像背景紙，因此讓雲層有點過曝，事後再利用影像後製軟體拉回雲層的亮度。

請模特兒站於環境中的暗部，發現模特兒的臉雖然偏暗，但還有一些層次，原本選這個角度是覺得太陽好有露臉的可能性，所以讓陽光作為模特兒側邊的效果光，形成側邊的高光區，但太陽沒有露臉，只好讓金貝 HD 600 變成主光來壓光。類似棚拍的主燈擺設，決定好模特兒的角度後，搭配 90 公分八角罩，拉高燈架，調整出力，便可在模特兒臉上做出簡單的柔光層次。

大家可從照片中看到為打出八角罩的柔光感覺和控制光線的擴散程度，我拉近模特兒與燈的距離，但拍攝橫幅時，燈具也會進入畫面，可以利用後製軟體處理或架設腳架拍攝二張照片，一張有打光，一張為打光模特兒離開的空景，再後製合成即可。

TIPS

有時光憑打光並非完成照片的最後方法，適時的後製處理也能讓拍攝過程順利許多，若要消除燈架，建議用腳架拍二張合成處理會比較簡單。

拍攝器材
金貝 HD 600V（色溫修正版）
90 公分快收式雷達罩
Canon 5D MarK II
Canon 24-105mm F4L IS
修圖軟體
Capture One 8
Adobe Photoshop CS6
模特兒
薇安

方法 1

沒有補光時，臉上會有不好看的陰影

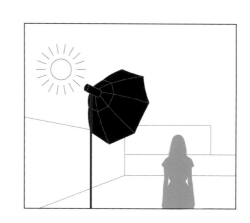

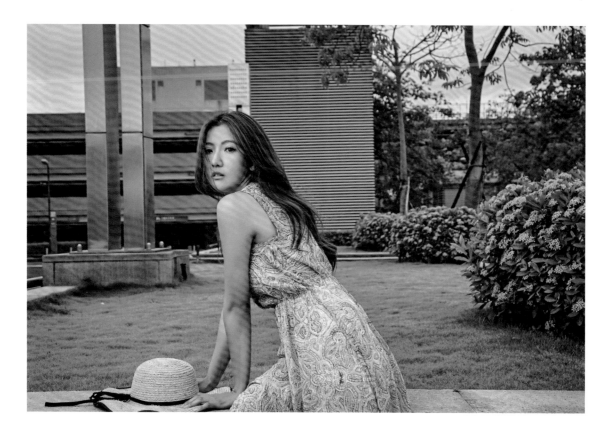

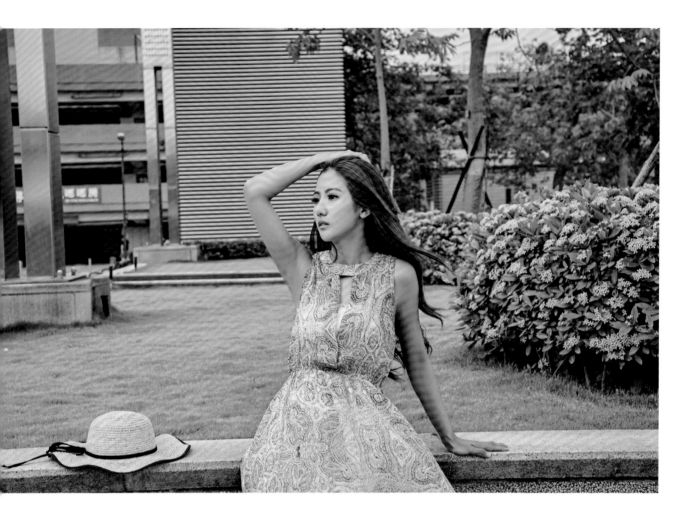

方法 2 ⬆

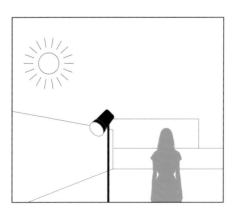

方法 3 ➡

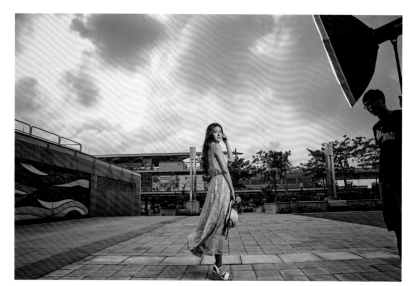

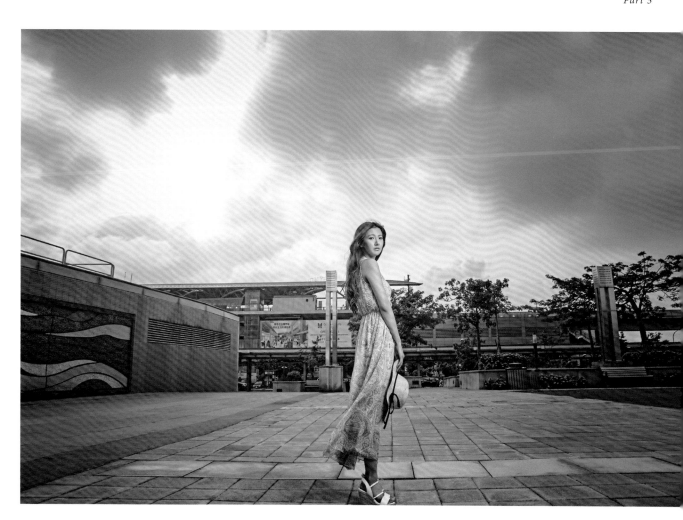

找出光線存在的合理性

拍攝器材
Elinchrom D-Lite 2（200W）
Elinchrom 100 公分深八角罩
金貝 EN 350 逆變外拍電源
1/2 CTO 濾色片 × 2
Canon 5D MarK II
Canon 24-105mm F4L
修圖軟體
Adobe Lightroom 5
Adobe Photoshop CS6
模特兒
Aiu

Ryan Schembr 曾說：「你要讓這個光線在這邊有存在的理由。」如果常看電影就會發現鏡頭常為了一道側逆光，而讓旁出現門縫的光感或桌燈等，利用周遭的物品製造光線的合理性。

陰天的森林光線比較沒有層次感，可以試想這個光線在棚內會怎麼打燈，如果主光比較平，我們會在模特兒的旁邊打光增加立體感，用來分離主體與背景。先想想森林中光線會是什麼情形，一種是光線從旁邊的樹林打入，形成樹木的光影層次，另一種是太陽從上方的樹葉空隙打入，讓我們能拍攝逆光氛圍。確認好光線的邏輯和方向後，便可開始佈光。

因為要模擬太陽光的感覺，色溫是很重要的事，所以先把每支燈都加上濾色片吧！已知金貝 HD 600 和 DC 600 的色溫不同，所以 HD 600 加裝 1/2 CTO 濾色片，而 DC 600 是 1/4 CTO 濾色片，在模特兒面前補光的閃燈，色溫接近 HD 600，也是加裝上 1/2 CTO 濾色片。

方法 1　第一種光線為太陽從森林中出現的逆光感，這樣光線在森林中比較好打的原因除了有樹葉外，樹幹也可用來擋住燈和腳架，而且光線打到後也可提供很多樹影，讓現場更加真實。不過，模特兒正面因光線不足略顯單調，所以我把閃光燈放在模特兒的前方，燈頭朝下打跳燈，做出類似森林漫射的自然光來幫模特兒的正面補光。

方法 2　會在森林中出現的光線是從樹林的側方打入斜射光，這樣的光線擴散範圍較廣，所以我用的二支 DC 600 製造大面積的直射光，讓光線除了可打到模特兒，也能打到背後的樹林。第一支燈跟之前的案例很像，我沒有讓它直打到模特兒的正面，而是打到模特兒的側面，避免硬光在模特兒臉上造成誇張的影子。雖然我認為模特兒的妝已不太需要補光修正，但為節省修圖時間，我還是會在模特兒的下方用閃燈補正面反差。

這兩種佈光方法都是「光線真實存在」的案例，光法是從基礎棚內佈光，加上平時拍攝自然光觀察而來的，打光並非只有佈光，觀察也很重要，多看多拍自然光，下次發現類似的場景時，腦中自己就會有想法佈出想要的光線。

TIPS

多觀察注意生活中的光線邏輯，就能打出更多不同的光線。

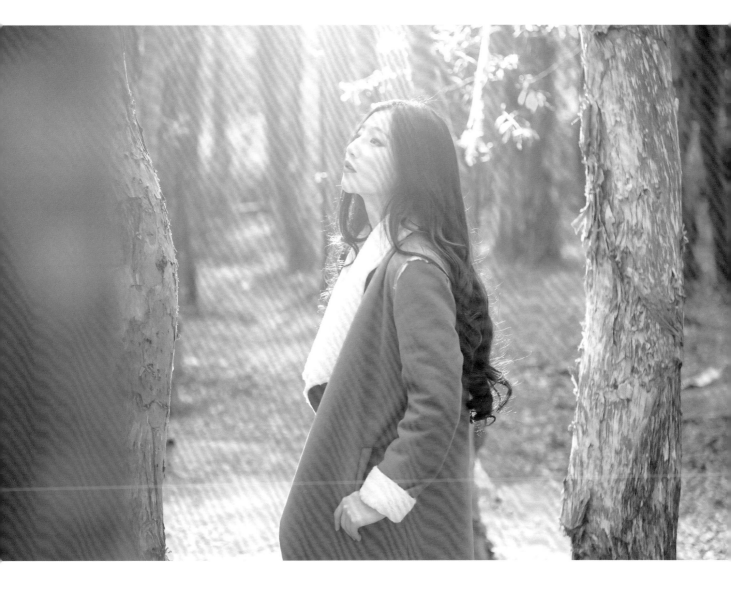

方法 1

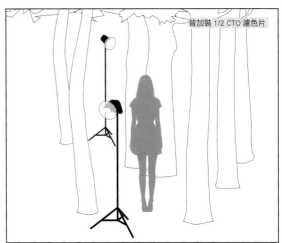

皆加裝 1/2 CTO 濾色片

方法 2

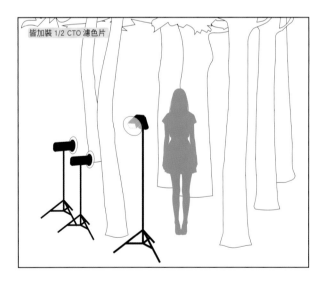

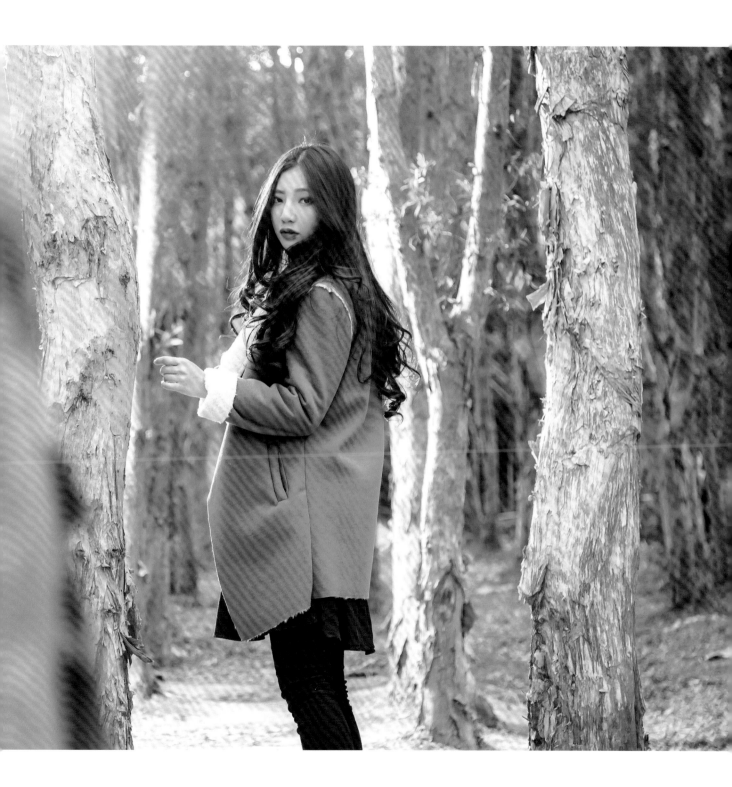

有背景才有光影

先找到可簡全打亮的背景，打光就能少掉一個麻煩。有背景才有光影，有了光影陽光才有真實感，所以場景的選擇很重要。這次的拍攝選了有樹的地方，很多樹代表會有很多光影，但也要注意太多有可能會讓光線打不進去。

請模特兒站在前方，第一支燈就擺在模特兒斜後方，營造斜射的逆光感覺，若追求假太陽光在模特兒身上，其實側逆光是最快的。很多人都以為裸燈直打是最快最直接的，但直打有幾個問題，一是硬光直打在臉上，若沒有合適的補光，臉部的反差會非常大，二是背景的光線問題，模特兒身上只有硬光，但背景是柔光或沒有光線，這樣的光線應該只會在舞台上看到，而不是在大自然中，所以如果沒有很大的光源，最好別嘗試直打。側逆光的優點是會有一些耀光打入鏡頭，會讓人誤以為是太陽光打入鏡頭中，而不是閃燈的光線。

在打燈前，我們一樣先對拍攝環境測光，現場的光線也算是另一支燈，能補足主燈打不到的地方。因為背景要打亮的範圍有點大，所以將金貝DC 600 放在模特兒右側後方（拍攝者的左側），與模特兒相距約 5 公尺左右，利用距離增加光線的

擴散範圍，打到後方的樹林。雖然陰天的色溫高，但因主題需要，我希望陽光感能更強烈一點，在燈具的前方加裝 1/2 CTO 濾色片，模擬夕陽的光感。

放好斜後方的主燈後，模特兒的前方當然也要補光。就像我們在外拍時，如果是拍斜逆光的照片時，多少會在模特兒的前方補個板降反差，當時唯一的助手在顧燈，所以我用地面跳燈補足模特兒正面的光線，特別是下方的亮度，因為陰天的地面沒有很多反射光線，若把下方的光線補足，後製時能更省事一些。雖然我手上沒有測光表，但多測試幾次，就完成我要的感覺。

假太陽光不只是打在人身上的氛圍，如果能顧及週邊的場景光線和亮度，會讓假陽光更為真實，這是我外拍打光找景，最常思考的事情。

拍攝器材
金貝 DC 600
YONGNUO YN568 EX II
1/2 CTO 濾色片
Canon 5D MarK II
Canon 24-105mm F4L IS
修圖軟體
Capture One 8
Adobe Photoshop CS6
模特兒
艾比

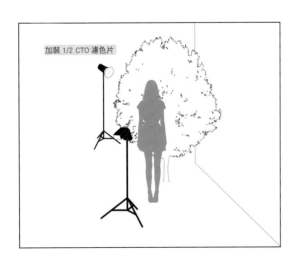

加裝 1/2 CTO 濾色片

TIPS

利用生活周遭的角落，製造光影層次和注意色溫表現，就成功一半了。

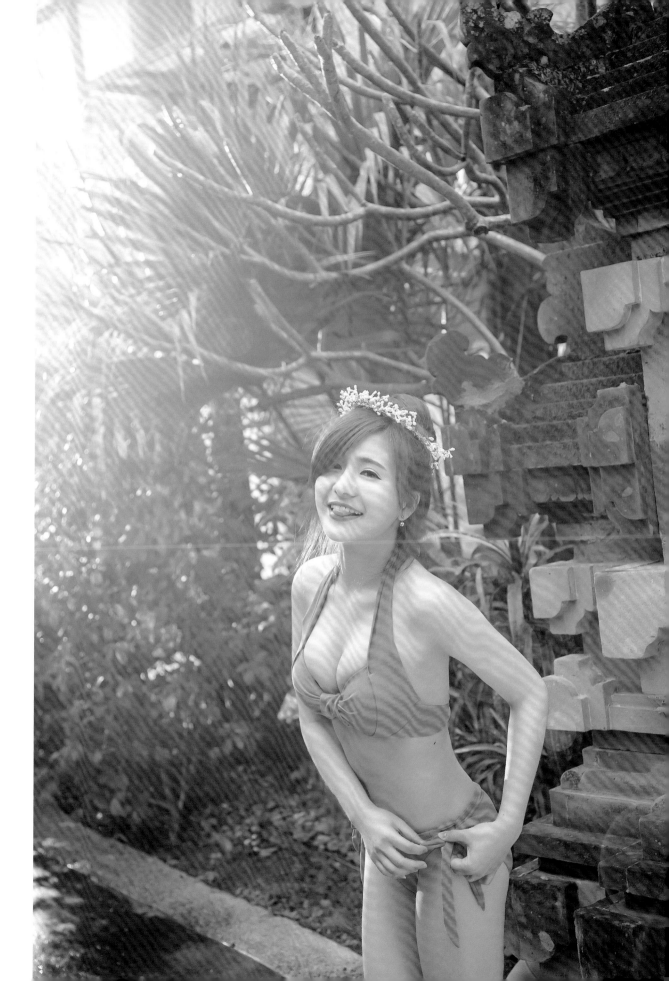

＃改變燈頭方向換感覺

前面那篇分享一個逆光的打燈手法，利用外拍燈從模特兒正後方打光，做出假太陽的感覺。這邊也是類似的打法，只是改變光線的方向，換成在模特兒的右側，讓部份光線打到模特兒身上，製造高光區增加立體感。

先利用 DC 600 可加裝二個燈頭的特點，在模特兒的右側放了二個燈頭（或是單獨放二支燈也可以）。要注意的是靠近模特兒的那支燈，很多失敗的照片大多是打出太硬的光線，這道硬光如果範圍大到打在臉上，會有「假光」的感覺。我把這支燈放在與模特兒平行的位置，讓燈的光線只會打在模特兒的側邊，而不是正面，因為燈的光源範圍沒有很大，直打到模特兒正面會讓光線像是用閃光燈直打出來的（雖然我們本來就是用閃燈），這樣就不像假的陽光。

離模特兒較遠的那支燈主要是讓光的範圍變大打在背景上，雖然已先對現場測光，也讓背景有一定的亮度，但如果只有模特兒身上有硬光，但背景還是柔光，整張照片會看起來怪怪的。可以利用光影製造背景像被陽光照射到的感覺，才能讓整體光線的存在更具合理性。

處理好這二道光線後（一支負責模特兒的高光，另一支負責背景），最後就是模特兒正面的補光。因為我們已經先對現場測光，所以模特兒的身上具備一定的基本亮度，但模特兒的臉部下方沒有光線，反差有點大，這時只要再加一支燈頭朝下的跳燈，便能補足臉部下方的反差。

外拍打光的基本公式：

Step 1 ｜先對現場環境測光
Step 2 ｜製造背景的光影效果
Step 3 ｜打出模特兒身上的高光區
Step 4 ｜控制模特兒的正面反差

拍攝器材
金貝 DC 600 雙燈頭
YONGNUO YN568 EX II
1/2 CTO 濾色片 × 3
Canon 5D MarK II
Canon 24-105mm F4L IS
修圖軟體
Adobe Lightroom 5
Adobe Photoshop CS6
模特兒
靜川奈

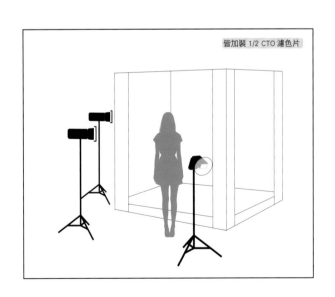

皆加裝 1/2 CTO 濾色片

TIPS

掌握基本打光公式，改變燈頭方向換感覺，找出你最順的燈法組合。

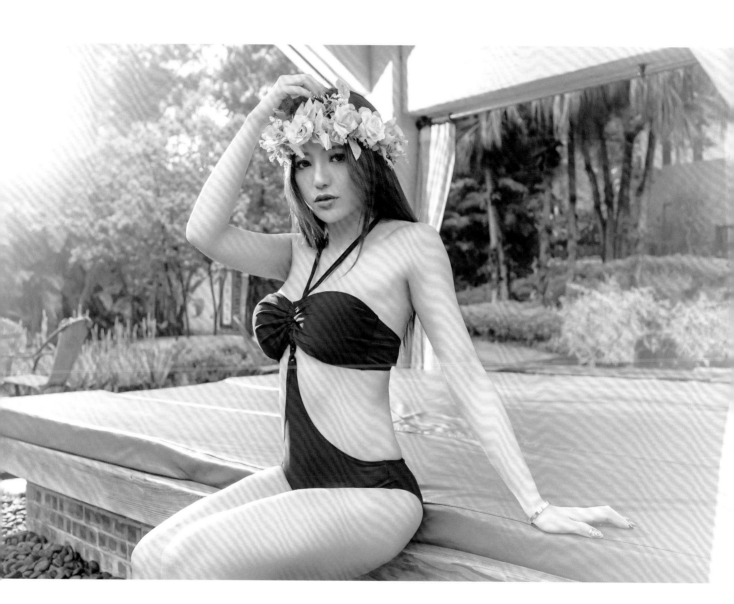

光線會與不同的介質產生化學變化

我以前剛玩燈的時候，一直相信有一定的光比或用大光圈，打出來的光線就會有假太陽的感覺，但在多次的試驗下，發現並不是單一條件下就能完成。有時運氣好剛好打出我要的光線，但大部份是失敗的作品。下面想跟大家分享的是條件的組合加上時機點才能打出好的光線。

拍攝地點是在古宅的水池，當天雖然是晴天，但拍攝時間剛好太陽要下山了，光線是比較平且沒有主光的方向，無法凸顯主體，所以我們需要利用打燈來帶出模特兒。因為現場的光線是柔和的自然光，其實已經提供很好的條件了，我們就能少打很多支燈，也不用擔心加上硬光會出現「二個太陽」互搶的情況。

先對現場測光，保持背景建築的曝光正常，利用這個曝光值做拍攝，這邊不同的是我沒有降低曝光值，以背景為正常曝光值的基準下，模特兒是暗的，而我因為沒有夠大的光源可以照亮後面的背景，又希望建築物和森林要清楚，所以沒有降低曝光值。

調好曝光值後，便是決定假太陽的位置。我選擇在模特兒的斜後方放上兩支閃燈於同一支燈架上，讓發光的面積可以大一點，並在上面加上CTO濾色片，做出冬天暖陽的感覺。有了從斜後方照射的逆光氛圍，以及現場沒有刻意調整曝光值的情況下，模特兒正面臉部的下方反差仍是較大的，所以我在模特兒的正面打一支燈頭朝下的跳燈，用以降低反差，便能適時凸顯主體了。

此時，光線已佈置完畢，但噴水池突然開始噴水，空氣中的介質會讓打出來的光線現形，這樣的變化讓照片產生不同的感覺。因為有了下面的幾個條件：沒方向性的自然光、後側的逆光氛圍、有顏色的光線和空氣中的介質，才能完成以假亂真的光線。

拍攝器材
YONGNUO YN560II
YONGNUO YN568EX II
Canon Speedlite 580 EX II
1/2 CTO 濾色片 × 3
Canon 1Ds MarK III
Canon 50mm F1.4
修圖軟體
Adobe Lightroom 5
Adobe Photoshop CS6
模特兒
潔晞

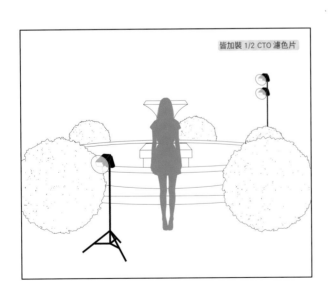

皆加裝 1/2 CTO 濾色片

TIPS

光線會因為空氣中不同的介質，產生化學變化。

光線雖然打好但好像少了一點什麼

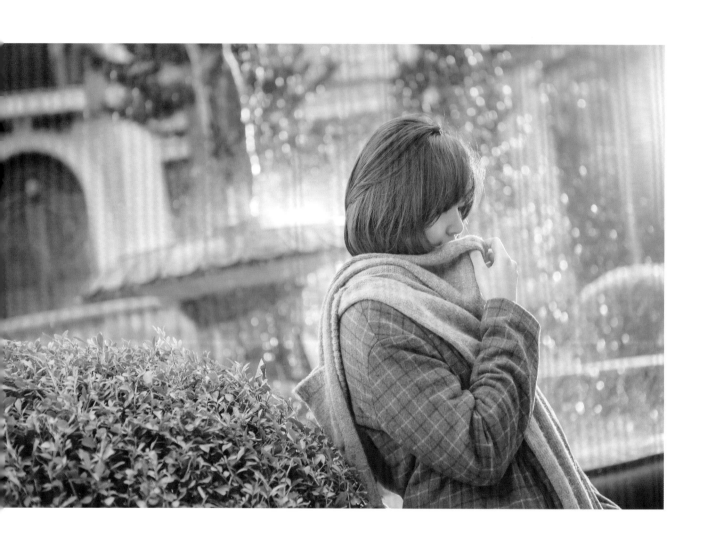

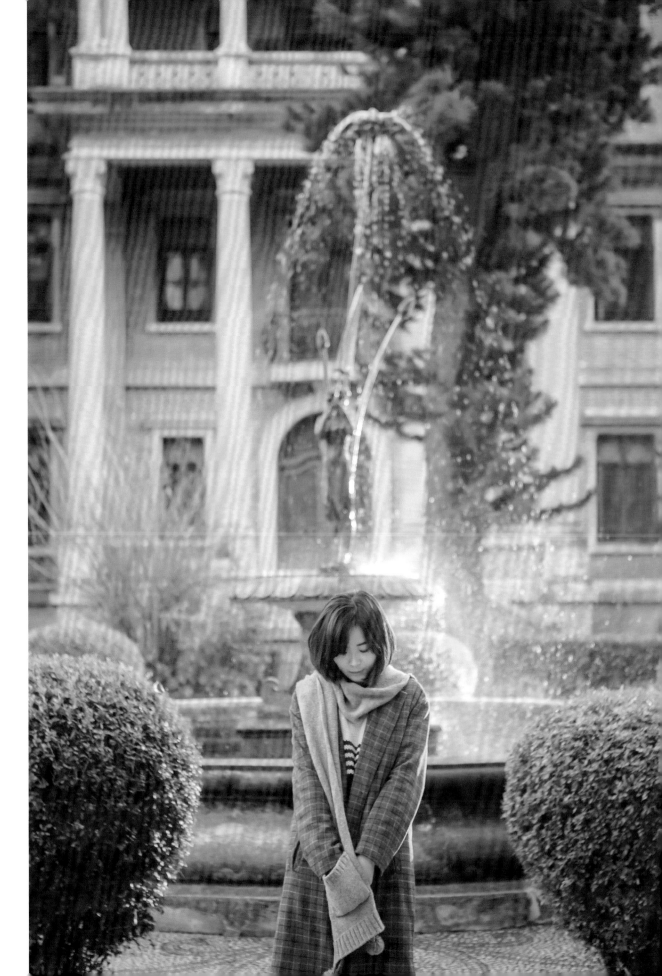

注意背景與拍攝主體的光比

有光就有影是我們都知道的自然現象,影子就像跟屁蟲甩也甩不掉。正因如此,看到影子自然會跟光扯上關係。外拍打光時,我常會利用影子讓現場的佈光更加真實,讓模特兒離背景遠一點,透過後方的硬光和前方的柔光,讓照片裡的陽光像是實際存在。

拍攝現場天氣很冷,太陽快下山,但還有一些自然光,我決定先處理模特兒身上的光線,因為這道光線我比較拿手且較好掌控。一樣先對現場測光,畢竟現場的光線仍可使用,有現場光線可以少打很多燈,維持模特兒正面的基本亮度。通常我測完光後,會減 0.3EV 至 0.6EV 的曝光值,這樣打光後,才不會讓模特兒過曝(因為模特兒臉上還有自然光)。

我在這並沒有用燈罩處理光線,因為現場自然光十分柔和,任何一個燈罩的光線都會比現場的自然光還硬,即便可以硬打下去製造壓光氛圍,但因不符合這次的拍攝設定,所以不採用這個做法。我選擇保留模特兒臉上的自然光,利用燈頭朝下的跳燈修正模特兒臉上的反差,融合現場環境光源來做出主光。

處理好模特兒身上的光線後,再來就是背景。因現場的光線有點平,我決定加一道很強的光線打在樹和涼亭上,做出類似被太陽照射到的光影。使用一支 DC 600 的燈頭打在模特兒左側的樹上,並加上全 CTO 濾色片模擬下午四、五點的陽光。這裡並沒有把燈頭朝模特兒身上打,因為模特兒本身已有足夠的光感去支撐,反而背景的光線比較糟糕,便把燈全用來處理在背景。

同樣的方法,也曾經出現在其它的場景中,差別只是燈的方向不同而已,有時打在窗戶上,有時打在其它建築物上,無論是什麼樣的背景,重點還是你想要光線做出什麼感覺,利用這個感覺來凸顯主體,而不是反客為主。

拍攝器材
金貝 DC 600
YONGNUO YN568EX II
Canon Speedlite 580 EX II
1/2 CTO 濾色片
CTO 濾色片
Canon 5D MarK II
Canon 24-105mm F4L IS
修圖軟體
Adobe Lightroom 5
Adobe Photoshop CS6
模特兒
靜川奈

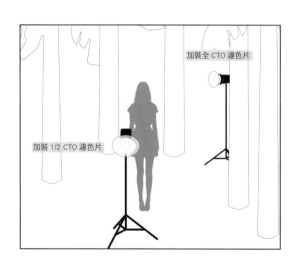

加裝全 CTO 濾色片

加裝 1/2 CTO 濾色片

TIPS

打光很常看到背景的影子過份搶眼,這樣會讓照片走味。在其它的拍攝場景中,也有類似的手法,只是打在不同的物體上面,重點是你想要的光感表現,利用光線去凸顯拍攝主題,而不是讓主角變配角。要記得背景和拍攝主體也是有光比的,就是所謂的曝光比。

換個角度無須死守拍攝位置

梅雨季的天氣很難預測,要下雨要出太陽都很不一定,對外拍來說,也是一種挑戰。拍第一個場景時,光線多少還有陽光的調性,所以試了一些補光的方法(此時是仍把自然光當成主光的方式),沒想到在第三種補光方法快結束時,突然下起雨來,只好到板橋火車站的手扶梯中躲雨和拍攝。手扶梯內的空間算大,但是玻璃是綠色的,有點麻煩,好險全色系都相同,如果打跳燈應該可以修正,因為前一個拍攝,已使用八角罩,想先試試能否以此做壓光拍攝。

拍攝結果如右圖照片所示,失敗。我們能從失敗的照片中,修正接下來的光線。第一點,是模特兒臉上的色溫和背景顏色差太多。因為玻璃是綠色的,而外拍燈的色調偏紅,兩者色溫的差異過大,如果用在飽和度比較大的照片上質感會出不來,但當下又無法修圖。再來就是模特兒正面的光線沒有打好,反差過大,雖然與背景的亮度有差異性能凸顯主體,但氛圍不好,可能是跟模特兒搭不起來,所以決定再試其它的打光方式。

既然正面直打不行,因為拍攝現場有玻璃可以反射,我們換成自然光加打跳燈來試試。原本想從外面打光進來,光感在第一發時是還不錯,可雨又變大,只好把燈放進室內。再換從地面打跳燈看看,先做出陽光照射到地板的反射光感,再處理高光的部份。使用 DC 600 接上二支燈頭,把出力大的燈頭放在拍攝者旁邊,而另一顆燈頭放在模特兒旁,試拍後,發現少了高光看起來像單純補光而已。因為距離模特兒太近,光線的範圍太小打不出高光,只好放棄這個景,讓模特兒到右側的玻璃牆上,試著拉遠距離。

一樣先對背景測光後,再佈光。模特兒正面的佈光方式和之前相同,比較麻煩的是高光要放在離模特兒比較遠的斜後方,加上 1/4 CTO 濾色片改變色溫。在之前的案例中,我曾說過外拍混合光的跳燈方法與棚內打光的方式是類似的,先分清楚構成畫面中的主光、補光和邊緣光(效果光)及它們各自有哪支燈或自然光來扮演。有了主光和補光,如果模特兒和背景的色系太像或亮度差不多時,就很難從背景中抽離開來,這時就要用邊緣光(高光)來分離背景與模特兒。

在這場景中,主光和補光都已完成,就差一道邊緣光,把模特兒從背景拉出。單純打邊緣光我想很多人都會,但在戶外忽然有邊緣光是一件很怪的事,除非是要發功,為了合理邊緣光,我讓這道邊緣光是有逆光的感覺,為了逆光更像陽光,在上面加 1/2 CTO 濾色片,再拉一些角度,讓耀光更為明顯,便完成這次的拍攝。

拍攝器材
神牛 V850 閃光燈
金貝 DC 雙燈頭
1/4 CTO 濾色片
Canon 5D MarK II
Canon 24-105mm F4L IS
修圖軟體
Adobe Lightroom 5
Adobe Photoshop CS6

TIPS

辦法是人想出來的,當燈法排列組合已發揮到極致,無須死守拍攝位置,換個角度就會出現曙光。

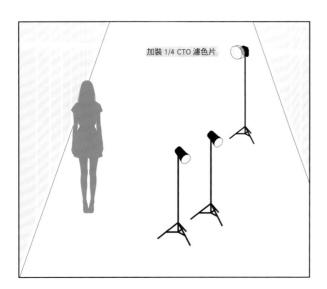

加裝 1/4 CTO 濾色片

外拍打光就是融合整體的氛圍

把燈具帶到戶外，挑戰度變高了，因為拍攝環境不像在攝影棚內單純，很多變動因素，無論是人為或老天的意思。其實太陽光所提供的光質與氛圍，不是棚燈可以比擬的，棚燈的光線透亮穩健，但我們現實生活中哪來這麼多透亮的光感？如果你的拍攝環境已經提供很好的光線了，不要遲疑直接用吧！

當身處於有自然光的環境時，該思考的是要怎麼打光，才能讓拍攝主體更為突出？或先天條件不足，是否能利用打光逆轉劣勢？謹記光線存在的合理性，一旦打出不合常理的光線，斷了拍攝主體與背景的連結，那照片看起就能背景紙差不多了。在拍攝之前，仔細觀察現場必能有所體會。

Part 6

影像棚拍　實驗室

　　拍照經過時間的洗禮，我有了更多不同的認知與感受，魔鬼藏在細節裡，把這段時間累積下來的小眉角或自己做的實驗與大家分享，例如如何了解自己燈具的色溫、製造專屬設定檔、利用軟體調出直出色調、簡易的校色流程等，希望能讓對攝影打光有興趣的朋友多一條捷徑，走向更好的路。

如何了解自己燈具的色溫

從前面的打光範例中，我們肉眼看到打出去的光線，除了夠不夠亮外，另一個可以簡單分辨差異的便是色溫。如果能夠買到同一個廠牌的燈具，當然是最好的，不過，有時即便同一個廠牌，但系列不同，燈的色溫就會跟著改變，更別提不同廠牌的燈一起混用時，色溫的多樣性變化了，若再加上不同的控光器材，那色溫的變化有時會超乎你的想像。

了解你燈具的色溫是打光的基本，這能作為你混合使用燈具的基準，最簡單的方式，就是利用濾色片改變燈具的色溫，例如閃光燈和棚燈的色溫差異就很大了，閃光燈也許得用 1/2 CTO 濾色片，棚燈只要使用 1/4 CTO 濾色片即可。雖然我們也可以拍完照片，再用後製修圖軟體調整，但如果在拍攝前期就能完成的事情，為何要浪費這個時間？

想要了解燈具的色溫的差異目前市面上已經有儀器可以測量，但最便宜的色溫表也要三萬五左右，而且還不支援閃燈，因為要支援 = 閃光燈要價更高，這對於一般學習者，已是一顆高階鏡頭或一台低階全幅機的價格了。其實不一定要花大錢，只要準備好腳架、灰卡和 Lightroom 或任何備有滴管，可以點出色溫的 Raw 檔影像後製軟體，便可簡單知道每支燈具的色溫差異了。

Step1

用色溫表是很快速的方式，圖中為 Sekonic C-700，可測出持續光或閃光燈的色溫，測出來的數據準確快速，還可知道白平衡偏移，LED 燈很容易白平衡偏移，就可以用它檢驗，但價格比較貴，一般人比較沒辦法負擔。

Step2

利用 ColorChecker Passport 的灰卡功能先拍一張，如果沒有 ColorChecker Passport 也可用其它灰色的東西取代，只是要用來了解色溫的差異，而不是要知道準確的色溫。

Step 3

建議使用腳架，如果有測光表更好，可以精準測光，穩定光線的狀態，誤判的機會也少些。

Step 4

在 Lightroom 中開啟照片，利用
滴管工具把色溫點出來。

Step5

由下方的數據可知道在這個狀況下 Lightroom 所測出的色溫，可再多測試其它幾支燈的色溫，就
能了解每支燈具的色溫。

Step6

雖然這樣不是像 Sekonic C-700 能測出準確色溫，但我們能粗略得知燈具的色溫差異，在混合使
用燈具的拍攝情況下，就不容易打出錯誤的光線。

＃使用 X-rite Colorchecker 製造設定檔

我很常會運用不同的影像修圖軟體轉存 Raw 檔，它們各有特色，例如 Canon Dpp 對原廠的圖像支援性高，Adobe Lightroom 則是使用較為普及，Phase Capture One Pro 的細節保留度高，影像處理軟體的廠牌，也會影響修圖的流暢程度，像是有些是轉圖方便，有些則是可以快速調整亮度。

比較麻煩的是這些影像修圖軟體各有自己的色調模式，預設值也有所不同，因此，換軟體就等於全部都要再重新設定一遍，花眼力外，設定檔有時還可能偶爾套用失敗，加上它們常在更新後有「爆炸性」的發展，才會有人說更換修圖軟體比換相機系統還累，讓很多使用者忍氣吞聲默默承受這樣的不便。

歷經一番痛苦的煎熬後，我發現 Colorchecker Passport 可以校正在不同拍攝環境下的色偏問題，也以可利用它的 24 色做軟體設定檔切換，雖然這裡面的 24 色色彩資訊仍有不足，但已經比以前用肉眼做轉換來的容易。不過，使用 Colorchecker Passport 的前題是要先對螢幕校色，才能設定不同的修圖軟體色調。

使用不同的影像後製修圖軟體開啟照片，會發現它們的色彩有些微的落差。

Step 1

以這張照片為例，Adobe Lightroom 的色彩呈現符合我想要的顏色，所以我想在將 Lightroom 的色調轉成 Capture One Pro 的色調。

Step 2

儲存 Lightroom 的色調數據，套用在 Colorchecker 模版上。

Step 3

若是一個資料夾開一個編目的情況下，要先把色調存成為一個設定檔，之後開不同編目時設定才不會消失。

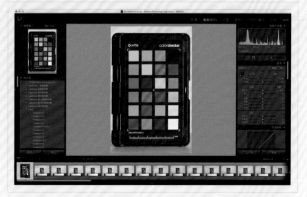

Step4

因為閃光燈的光源較為穩定，可以先用閃光燈先拍一張 Colorchecker 的照片，再把步驟 2 的設定套用在閃光燈拍攝的照片上，如此一來，24 色就會有步驟 2 的色彩訊息。

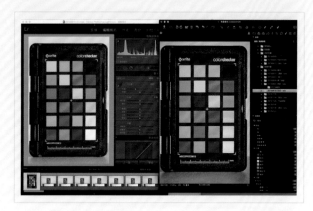

Step5

使用 Capture One Pro 開啟閃燈拍攝的照片，讓兩套軟體各佔螢幕一半，準備轉移顏色。

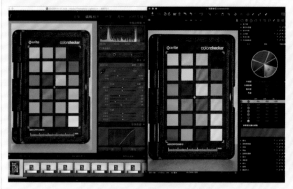

Step6

利用 Capture One Pro 單一顏色調整功能轉換色調。Lightroom 也有相同的功能，但無法使用點取顏色的方式調整。

Step7

Capture One Pro 分基本和高級二種色彩調整,「基本」和 Lightroom 一樣有固定顏色,可以從固定顏色調整色彩偏移,但調整一個顏色也會連動改變其它的 24 色,選用「高級」功能,才能各自調整 24 個顏色。

Step8

調色之前,要先調整亮度、對比和白平衡。從 24 色卡的不同灰階圖決定亮度和白平衡,範例圖中的白平衡並非正確的白平衡,我個人認為是比較有感覺的白平衡。從右下最白的色調中設定白平衡,以不同的灰階與黑決定對比和亮度,設定好再調整顏色。

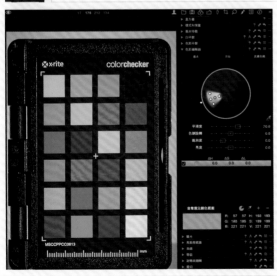

Step9

點取顏色後,下方會出現平滑度、色彩旋轉、飽和度和亮度,這些都是單一色的顏色調整。平滑度能調整顏色的擴散影響範圍;色彩旋轉可以修正色彩偏移;飽和度則是調整顏色的鮮豔程度;亮度調整深淺。

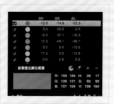

Step10

針對你所需的色調感覺，一一調整色卡的色調。不過，要特別注意的是有些顏色在調整後，會影響同色系的顏色，在各別單一調整完後，需要回頭檢查微調。

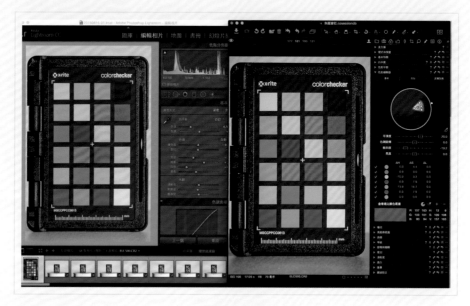

Step11

依據色彩數值調整完後，再以肉眼比對，雖然不到很準確的地步，但以整體的處理速度而言，會比直接調圖更快。

Step12

開啟需要調整的照片，複製剛剛的色彩設定。

Step13

修調色彩後，可再調整對比和飽和度等細項，讓色調更符合你心中的設定。

Step14

同樣的色彩設定套用在不同的照片中，雖無法完全一致，但已經比花 1 至 2 個小時調整更為省時。想要達到完全相同仍需軟體商開發，至少解決了多年來在不同軟體上轉換色調的耗時問題。

利用 Picturestyle Editor 製造相機直出色調

情況 1：相機廠商的色調設定，為了人像的膚色看起來討喜，選擇去除綠色，因此拍攝出來的照片，會發現某些色彩有色偏情形。

情況 2：相機的色彩反差太大，某些拍攝情況下下，色彩呈現不是很好，不過，從 Lightroom 輸出的顏色又挺不錯的，抉擇上的困難。

情況 3：照片顏色因使用不同的修圖軟體開啟，會有顏色落差。

Canon 推出 Picturestyle Editor 1.0，使用者可以自行設定色調，但軟體的調色介面非常不友善，自定義的色調的調整空間根本不大，廠商更新至 1.5 版本時，多了色輪表，讓介面的使用方式更為親人便利。我曾經試著在兩張照片之間比對調色，但除

了要花很多時間外，很可能這張調好，但下一張照片仍然無法使用。

如下圖，Lightroom 可調出不錯的顏色，但 DPP 的色調非我所想，由於 DPP 是相機的原廠軟體，色調的呈現也是原廠軟體的極限。我發現若拍攝現場的光質不是很好（如棚拍現場），DPP 所呈現的色調都不太討喜。雖然 DPP（或機身內）有很好的皮膚處理模式，但色調若無法配合，一切還是白搭。

ColorChecker Passport 除了可以做軟體之間的色調轉移外，也可藉此調出合適的相機直出 Picturestyle，甚至校正相機的顏色。若相機的直出色調就是你用影像軟體調配好的色調設定值，肯定更為省時省力。來試試看要怎麼把 Lightroom 的顏色設定轉到相機機身上吧！

使用 Canon DDP 和 Lightroom 開啟照片檢視圖檔。

Step1

存儲 Lightroom 的色調設定檔，轉到拍攝 ColorChecker Passport 的編目中，複製貼上色調設定檔，變成在這個環境下的 24 色資訊。

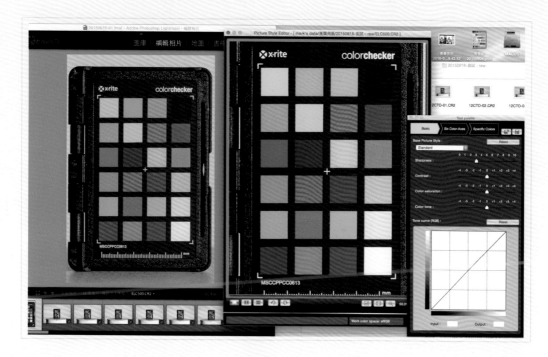

Step2

在 Picturestyle Editor 中，開啟拍攝 ColorChecker Passport 的照片，畫面各佔螢幕一金，準備改色。

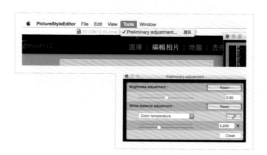

Step3

調色之前，可從最右邊介面的黑白色階圖，先調整白平衡和亮度，這樣才不會產生太多的偏差。

Step4

從第一個 Basic 的項目中，選定所要修改的 picturestyle 設定值，建議先從 Standard 下手，因為 Standard 的設定修改的顏色不多，可調空間比較大。再從右邊介面的色階圖調整所需的對比程度，銳利度 8 至 9 直出的 jpeg 狀況會比較好，飽和建議在機身中調整即可。在這邊調好的數值也會儲存到新的 picturestyle，之後也能直接調整機身上的設定，只是因為要對色，對比先修調會比較好。

Part 6

Step5

Six Color-Axes 是調色的重點，它不像 Capture One Pro 能點取顏色只調整單一色，屬於大區塊的色調調整，得來回調二三次，其它 18 色才會比較準。H 調整顏色偏移，S 是飽和度，L 是亮度，從紅色依序調整至二張圖看起來一致即可。

Step6

Specific Colors 跟 Capture One Pro 的點色調整很像，只是調整範圍很大，＋2 就會產生極大的顏色差異，建議不要修調太多。

Step7

調整完存檔，建議在 caption 中取一個好記的名字，因為只有這個項目中取的名字會出現在相機機身和 DPP 的設定中，存檔的檔名並不會顯示出來。

Step8

套回之前的人像照片，可看出色調比較有一致性，只需再做細部微調。

Step9

如果是用 DPP 4 的版本，可調範圍會更大，也能從這邊調整單一顏色，儲存設定檔，之後其它的照片就能直接套用設定。

Step10

Picturestyle 設定也可由 Canon Utility 存入相機中，便能使用 Lightroom 設定好色調檔直接拍攝。

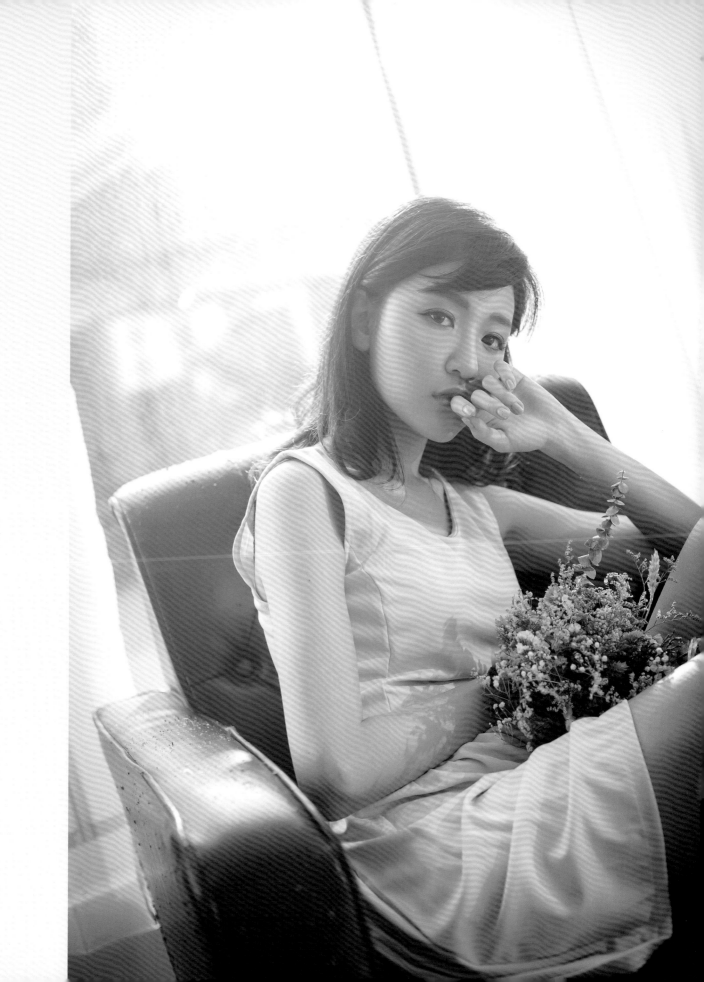

簡單的校色流程

拍照對於攝影工作而言，只是一個過程，在攝影數位化之後，很多的事還是要在電腦中去完成，不論修圖的程度做到多少，如果沒有一台色準的螢幕，就會造成調色上的偏差，如果只是自己拍攝的作品無傷大雅，但若是付費的拍攝工作，會造成與案主之間的紛爭。

螢幕校色對攝影而言，是很重要的一件事。校色知識這幾年大家比較會討論，這也是拍攝的基礎，感謝前輩（像 ROSS WANG 前輩）的推廣，讓很多新成立的攝影工作室中建立起螢幕校色的標準。

很多人十分恐懼於校色的動作，若沒有印刷輸出的需求，我們能做的就是把所有有用到的螢幕，將色調調整到一致，這樣在轉換工作螢幕時，才不會有很大的困擾。具有穩定校色的工作環境，在修圖時也會有安心感，與案主討論對色時，至少有基準。

雖然現在很多 OS 系統都有內建的簡易的校色流程，但都是靠肉眼去完成，並沒有很準確，還是得交由校色器來完成這樣的工作。市面上目前比較大的主流校色器有 X-Rite Colormunki 和 Datacolor Spyder。如果不是使用「廣角域螢幕」（指支援 adobe RGB 的螢幕，不論支援程度到多少，都可算是廣色域螢幕）可以使用分光色度計的 Spyder 即可，價格也比較便宜；使用廣色域螢幕，需要使用光譜儀（因為在廣色域的校色上比較沒問題）的 Colormunki。

這兩種我都有使用過，不過因為之前都是使用原廠軟體，常出現於不同時間點校色，會出現不一樣的狀況，或不同螢幕沒辦法校到相似，因為這兩家的原廠軟體都比較陽春，校色的色階也比較少，所以我現在都是用第三方校色軟體 Displaycal。換了這軟體之後比較少出現問題，下面介紹的簡單校色流程便是以 Displaycal 為基礎。

Step1

google Displaycal，就可查到下載的網址，依電腦系統做選擇。早期除了下載 Displaycal 外，還要下載校色核心 Argyll Cms，但現在只要下載 Displaycal 後，就會一同載入，比以前方便很多。

Step2

灌完程式後，插入校色器，如果是 Win 版本，要先去修改校色器的驅動程式，Mac 版則不用。

Step3

修改完驅動程式後，在每一次的開啟程式時，會自動檢查更新檔，也會自動更新，比 2.0 版本方便。

Step4

如果校色器有啟動，就會在這畫面中看到校色器的版本。如果是買 Spyder 的朋友，買最便宜的版本即可，因為機器核心都一樣，差別在原廠軟體的支援度。

Step5

第二個畫面是對目前校色環境的設定，首先是色溫。如果螢幕是用 LED 背光模組，建議設定在 5800K 至 6000K 左右，但數值主要還是依拍攝的工作環境狀況修改，若有輸出品，可依輸出品修正螢幕色溫，如果沒有，找基準點即可。早期的 CCFL 背光模組，色溫需設定在 6300K 至 6500K 才會跟 LED 背光模組有比較類似的色溫值。因為只是要把不同的螢幕弄成相同的色彩狀況，所以相似就好，當然如果更要求，可再做更細微的設定，但一般校色只要把不同的出廠值校到相似一樣即可。亮度設定 100 至 120，視個人的眼力狀況，Garma 設定 2.2 即可。

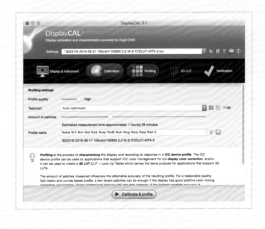

Step6

設定所需的校色階度，數字越大階級越高，當然有可能會更準，但相對會花更多時間，所以設在 1100 至 1500 即可，如果螢幕狀況比較不好（像我這顆螢幕有壞過背光模組），建議就不要超過 900，不然會有很多色階校不到位的狀況。

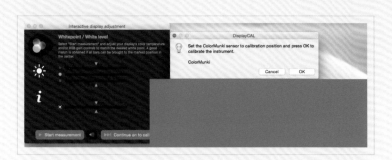

Step7

開始校色，如果是 Colormunki 的使用者，在這會要求你先做校色器校準的準備，來回轉動 Colormunki 旁的按鈕即可。

Step8

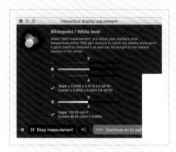

我會先對螢幕的 RGB 校色，如果螢幕有支援 RGB 修正，可在這調整 RGB 到標準值，亮度也可在此調整，但調整範圍太大，螢幕可能會出現斷階的狀況，但這多在修圖的過程中，過分修調才會發生。建議一般使用者可調整這個項目，會讓校色過程順利些。如果螢幕沒支援 RGB 也沒關係，之後的校色過程仍會調出適合你螢幕的校色檔，只是在 Win 系統下，因校色定義檔的支援程度不同，某些軟體修圖會出現某些顏色不準確的情況。

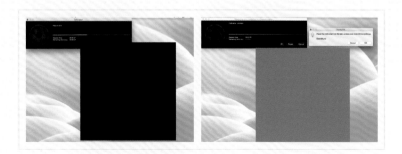

Step9

再來就是漫長的校色過程，這方面要看校色器能力，好的可快一點，Colormunki 大概是 30 至 45 分鐘，舊的 Spyder4 要花 3 至 6 小時，視機器狀況而定。校色的過程中，Colormunki 會有幾次校準的過程，也是轉一下轉鈕就好。

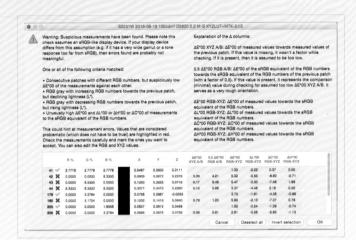

Step10

因為我這顆螢幕之前有些問題，所以某些色階就沒辦法校到位，如果數量不多還好，數量一多會對校色造成問題，可在這過程中了解自己螢幕的狀況。

Step11

校色結束後，軟體會去計算並產生校色檔，要花一些時間，視螢幕情況而定。

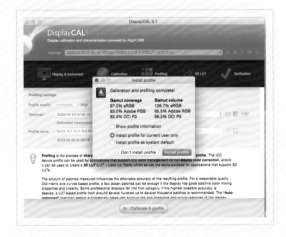

Step12

完成校色，會出現一組螢幕的色彩數據，新版的 Displaycal 會顯示新的 DCI-P3 色域，加上之前就有的 Adobe RGB 和常用的 sRGB。右邊是沒校色前的色域狀況，左邊是校完的，廣色域螢幕還沒校色前顏色過度飽和，校完後在色域對應的狀況下，變得比較準確，也可從 Show Profile Information 了解目前的色域比較。

Step13

可從色域比較圖中更換色域，了解各種檔案格式的色域比較和差異。彩色線是你的色域，虛線是要比較的色域。因為這是廣色域螢幕，所以在很多區域是超過 sRGB 色域，但仍有些小區域沒辦法含括到。

Step14

完成後，把定義檔 load 進系統即可。Mac 校色比較簡單，只要於選項中放入校色定義檔即可。

Step15

Win 系統複雜些，除了要進系統中載入外，有些軟體也要自行載入，要比較注意。

沒有你們就沒有我

很感謝這三年的過程中,在台灣幫我守護 Goodaystudio 工作室的同仁,現在能獨當一面的 Milk、個性沉穩但很有自己拍照調性的 Ada、一開始進來感覺像是被我騙,但後來在孕婦圈有個名堂的 Vika、已經認識很久繞了一圈又變同事的 Lydia,如果沒有你們的守護,也沒有現在 Goodaystudio 的成功。

在大陸幫我很多的助理阿霖,你真的是一個沈穩又忠誠的人,還有老闆小柯,沒你的幫助我也沒辦法到大陸看了那麼多,把學到的經驗帶回台灣。

每次來上課的學生,沒有你們的發問,我也沒辦法從每次的拍攝過程中省思自己。

我最親愛的家人,老婆貝貝在我去大陸期間,年辛苦持家,家中的二個小孩娜娜和翔翔,每次看到我回來總是開心迎接和我聊天,還有我親愛的姐姐,在這段期間,幫我照顧小孩,還有家裡的支持。

想對看完這本書的朋友說,打光就是生活的體會,如果你的生活只是關在房中,永遠沒辦法體會自然光在不同時段的角度,或陰天時的光線走向和光的質感。如果可以多出去走走拍照吧!

真的去拍了,對你才是最好的幫助。

※ 詢問書籍問題前，請註明您所購買的書名及書號，以及在哪一頁有問題，以便我們能加快處理速度為您服務。

※ 我們的回答範圍，恕僅限書籍本身問題及內容撰寫不清楚的地方，關於軟體、硬體本身的問題及衍生的操作狀況，請向原廠商洽詢處理。

※ 廠商合作、作者投稿、讀者意見回饋，請至 FB 粉絲團 http://www.facebook.com/InnoFair 或 Email 信箱 ifbook@hmg.com.tw

WOW!原來
專業攝影師這樣 打光
（暢銷紀念版）

香港發行所	城邦（香港）出版集團有限公司
	香港灣仔駱克道 193 號東超商業中心 1 樓
	電話：(852) 25086231
	傳真：(852) 25789337
	E-mail：hkcite@biznetvigator.com
馬新發行所	城邦（馬新）出版集團 Cite (M) Sdn Bhd
	41, Jalan Radin Anum, Bandar Baru Sri Petaling,
	57000 Kuala Lumpur, Malaysia.
	電話：(603) 90578822
	傳真：(603) 90576622
	E-mail：cite@cite.com.my
客戶服務中心	地址：10483 台北市中山區民生東路二段 141 號 B1
	服務電話：（02）2500-7718、（02）2500-7719
	服務時間：週一至週五 9：30 ～ 18：00
	24 小時傳真專線：（02）2500-1990 ～ 3
	E-mail：service@readingclub.com.tw
版次	2021 年 12 月　二版 2 刷
定價	新台幣 499 元／港幣 166 元
製版／印刷	凱林彩印股份有限公司

作者	張馬克
責任編輯	陳姿穎
封面／內頁設計	任宥騰
行銷企劃	辛政遠／楊惠潔
總編輯	姚蜀芸
副社長	黃錫鉉
總經理	吳濱伶
執行長	何飛鵬
出版	創意市集
發行	城邦文化事業股份有限公司
	歡迎光臨城邦讀書花園
	網址：www.cite.com.tw

國家圖書館出版品預行編目 (CIP) 資料

WOW! 原來專業攝影師這樣打光：
棚內、外拍人像控光超圖解 教你打出 Pro 級燈法
／張馬克作
－初版－臺北市－面：公分
創意市集出版：城邦文化發行 2016.07

ISBN 978-986-93376-1-8(平裝)
1. 攝影技術 2. 數位攝影 3. 人像攝影

953.3　　　　　　　　　　　　　105011860